ANTON NEUGEBAUER

„Es lebt des Sängers Bild"
FRAUENLOB IN DER KUNST
BILDER HEINRICHS VON MEISSEN
VOM 14. BIS ZUM 20. JAHRHUNDERT

...

FORSCHUNGSBEITRÄGE DES
BISCHÖFLICHEN DOM- UND
DIÖZESANMUSEUMS 4

VORWORT

Heinrich von Meißen (geb. 1250/60 in Meißen; gest. 1318 in Mainz) gehört zu den bedeutendsten Dichtern in mittelhochdeutscher Sprache. Seine Werke, von denen einige in der berühmten Manessischen Liederhandschrift verzeichnet sind, waren stilbildend für Poesie und Musik im deutschen Kulturraum. Sein Meisterwerk, der sog. „Marienleich", brachte ihm den Beinamen „Frauenlob" ein. Zuletzt am Hof von Erzbischof Peter von Aspelt (amt. 1306–1320) in Mainz tätig, verstarb er hier am 29. November 1318.

Der Sage nach trugen ihn trauernde Jungfrauen zu Grabe, und er fand, wie sonst nur der Klerus, seine letzte Ruhe im Kreuzgang des Domes. Seine Grabstätte wurde im Lauf der Jahrhunderte mit verschiedenen Denkmälern, unter anderem 1841/42 von Ludwig Schwanthaler, ausgestattet. Zum 700sten Todestag des Dichters stellt Anton Neugebauer sowohl die verschiedenen Grabdenkmäler Frauenlobs als auch dessen Verklärung vor allem im 19. Jahrhundert vor und zeigt, daß der Dichter in der Zeit des Historismus ebenso hoch geschätzt wurde wie Johannes Gutenberg. Mit dem Autor konnte ein profunder Kenner der Rezeptionsgeschichte illustrer mittelalterlicher Persönlichkeiten und Ereignisse gewonnen werden, der in zahlreichen Veröffentlichungen u. a. bereits Kaiser Heinrich V., Erzbischof Balduin von Luxemburg oder das Mainzer Reichsfest von 1184 durch die „Brille des 19. Jahrhunderts" zu betrachten wußte. Ein Beitrag zu Frauenlob schließt sich zeitlich, aber auch in seiner Bedeutung zwanglos an diesen Reigen an.

Ich danke an dieser Stelle den Damen und Herren, die die redaktionellen Arbeiten für dieses Forschungsheft übernommen haben, namentlich Frau Dr. Anja Lempges und Herrn Dr. Gerhard Kölsch sowie Frau Mandy Döhren-Strauch, die die Bildredaktion verantwortete; ferner Herrn Dr. Albrecht Weiland, der diese Publikation in sein Verlagsprogramm aufgenommen hat. Vor allem aber dem Autor sei an dieser Stelle nicht nur sehr herzlich für sein Engagement in der Sache und sein wunderbar pünktlich abgegebenes Manuskript gedankt; darüber hinaus möchte ich die Gelegenheit nutzen, mit diesen Zeilen auch eine langjährige, stets überaus angenehme und herzliche Zusammenarbeit zu würdigen, die mit diesem Forschungsheft einen besonderen Glanzpunkt erhält.

Dr. Winfried Wilhelmy
Direktor des Bischöflichen Dom- und Diözesanmuseums

INHALTSVERZEICHNIS

Vorwort

1. Heinrich von Meißen, genannt Frauenlob: Tod und Begräbnis 5–7

2. Der „Minne schilt" – Hypothesen zum Wappen des Heinrich 7–23
 Frauenlob auf seinem Grabdenkmal und im Codex Manesse

3. Alter Meister, gekrönter Meister: Die Wiederentdeckung 23–30
 Frauenlobs in der Zeit der Romantik

4. Von Frauen zu Grabe getragen 30–38

5. Ein Mainzer Thema: Frauenlob im Werk der Brüder Lindenschmit 38–43

6. Der tote Frauenlob macht Karriere 44–53

7. Der Tasso von Mainz 53–59

8. Minnesänger-Denkmäler 59–70

9. Herrscher und Harfner 70–79

10. Local hero 80–85

Literatur
Abbildungen / Impressum

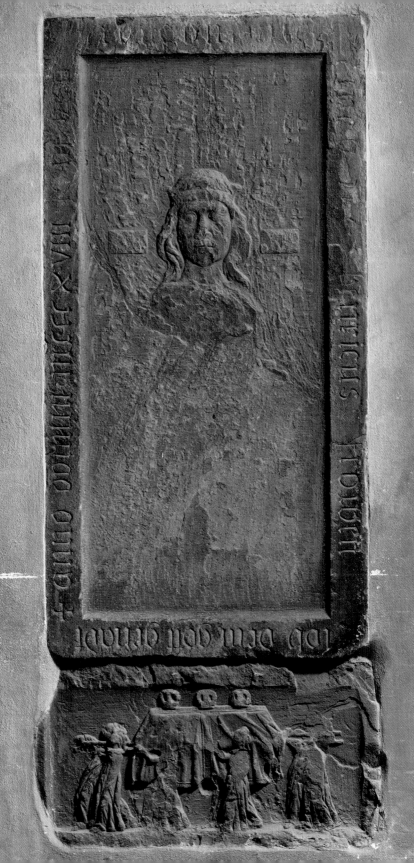

1 | HEINRICH VON MEISSEN GENANNT FRAUENLOB: TOD UND BEGRÄBNIS

Der um 1250/60 geborene Heinrich von Meißen, genannt Frauenlob, diente Zeit seines Lebens vielen Herren. Er trat vermutlich 1289/90 auf dem Reichstag König Rudolfs I. zu Erfurt und, historisch belegt, 1311 auf einem Ritterfest zu Rostock auf; viele weitere Auftritte im Heiligen Römischen Reich sind wahrscheinlich. Seine letzten Lebensjahre jedoch verbrachte er in Mainz am kurfürstlichen Hof von Erzbischof Peter von Aspelt (amt. 1306–1320). Am 29. November 1318 verstarb der schon zu Lebzeiten hochberühmte Dichter und Komponist, und ihm wurde die für einen Laien seltene Ehre zuteil, im Ostflügel des Domkreuzgangs bestattet zu werden. Der damals noch romanische Kreuzgang wich um 1400 dem heutigen gotischen Neubau, und bei dieser Gelegenheit wird man die gotische Grabplatte ausgegraben und nicht weit entfernt vom ursprünglichen Platz aufrecht in die Rückwand des Kreuzgangs eingelassen haben. Das Grab lag sicher nahe der Stelle, an der ein dem Verstorbenen gesetztes Epitaph den Besuchern des 18. Jahrhunderts wie Jakob Christoph Bourdon (gest. 1748), Valentin Ferdinand Gudenus (1679–1758), Johann Peter Schunk (1744–1814) und Nicolaus Vogt (1756–1836) ins Auge fiel.[1] Der Standort im östlichen Kreuzgang lag einige Schritte südlich des „Wendelsteins", wie die noch heute dort vorhandene Totenleuchte zum Kreuzganghof bezeichnet wurde.[2] Der Ostflügel erschloss die angrenzende Domschule. Bei der Anlage eines neuen Eingangs wurde die gotische Grabplatte 1773 zerschlagen, jedoch bereits 1783 duch eine Neuschöpfung wieder ersetzt. (Abb. 1) Sie stand offensichtlich nicht vor, sondern in der Mauer – muro immissus, wie Bourdon schreibt[3] –, so dass man sie von ihrem Platz entfernen und an anderer Stelle neu aufstellen konnte. Die vermauerten Fragmente von Türgewänden in der Mauer zwischen dem Kreuzgang und den Gebäuden an der Domstraße markieren womöglich die Stelle des Tores und damit den ursprünglichen Standort

..........................

1 Literatur zur Geschichte des Grabmals: Braun 1832; Dobras 2012; Inschriften Mainz 1958, Nr. 32; Kautzsch/Neeb 1919, S. 451–453; Mainzer Inschriften 1 2010, S. 52–56; Neeb 1919; Ruberg 2001.
2 Braun 1832, S. 21.
3 Martinus-Bibliothek Mainz, Hs. 226a, S. 243.

des Grabmals. Durfte denn zu Beginn des 14. Jahrhunderts überhaupt ein Laie bürgerlicher Herkunft im Domkreuzgang begraben werden? Für die Annahme, dass Heinrich von Meißen ein Kleriker, vielleicht sogar Domvikar oder Domscholaster war, fehlen jegliche Belege. In Merseburg traf das Domkapitel im Jahr 1323 die Entscheidung, dass Laien zwar nicht in der Domkirche, sehr wohl aber im Kreuzgang bestattet werden dürften: *layci[...]in ambitu sepulientur et non in ecclesia.*[4] Aus dem Ende des 13. und der ersten Hälfte des 14. Jahrhunderts sind Bestattungen von Laien (Männern und Frauen) auch aus dem Mainzer Stift St. Mauritius (Angehörige des Geschlechts der Löwenhäupter, 1322)[5] sowie in der weiteren Nachbarschaft aus den Kreuzgängen der Zisterzienserabtei Disibodenberg (Hedwig aus Oberstreit und Johannes Textor, beide gest. 1339)[6] und der Frauenklöster Marienmünster (Adelheid, Frau des Bürgermeisters und – wahrscheinlich – ihre Tochter, um 1295/1335)[7] und Maria Himmelskron (Bürger Jakob Vendo, 1296)[8] in Worms bekannt. Im Vergleich zu den Klausuren dieser Konvente war der Kreuzgang eines Doms Laien als Bestattungsort erheblich zugänglicher. Es spricht mithin nichts gegen die Annahme, dass Frauenlob tatsächlich hier bestattet wurde. Der Ostflügel ist in Mainz der am weitesten vom Hochaltar (im Westen) entfernte, also der am wenigsten vornehme und damit einem bürgerlichen Laien angemessene Flügel. Des Dichters Grabmal ist das zweitälteste überlieferte eines Bürgers im Mainzer Domkreuzgang, was für das hohe Ansehen spricht, das er beim Domkapitel wie beim Erzbischof genoss. Ein tatsächliches Grabmal ist erheblich wahrscheinlicher, als dass er andernorts begraben wurde und ihm zu Ehren lediglich ein Kenotaph als „sekundäre[s] Zeugnis für [seine] Verehrung" im Schatten des Doms gesetzt wurde.[9] Auch Walther von der Vogelweide wurde nicht nur angeblich, sondern tatsächlich in einem Kreuzgang beerdigt, dem des Würzburger Neumünsterstifts,[10] ebenso ist das Grabmal Neidharts am Wiener Stephansdom ein echtes Grab- und kein bloßes

4 Kehr 1899, S. 957.
5 Kautzsch/Neeb 1919, S. 455.
6 Inschriften Kreuznach 1993, Nr. 25 und 26.
7 Inschriften Worms 1991, Nr. 59.
8 Inschriften Worms 1991, Nr. 60.
9 Mainzer Inschriften 1 2010, S. 54.
10 Wendehorst 1989, 31f.

Erinnerungsmal.[11] Dennoch, auch wenn Frauenlob zu Lebzeiten ein berühmter Mann war, ist ein derartiges Denkmal für einen Künstler im Mittelalter nicht denkbar, anders als für einen Fürsten: In die Jahre um 1300 datiert ein nur noch zur Hälfte erhaltenes Denkmal in Form einer Tumbaplatte für Ludwig den Strengen aus der zerstörten Augustinerkirche in Heidelberg, wo er 1294 gestorben war (heute im Kurpfälzischen Museum Heidelberg). Bestattet wurde er aber in dem von ihm gestifteten Zisterzienserkloster Fürstenfeld westlich von München. Der rheinische Pfalzgraf und Herzog von Bayern war einer der mächtigsten Fürsten des Reiches. In beiden Territorien, die er regiert hatte, sollte die liturgische Memoria für ihn wachgehalten werden, in Heidelberg durch die Seelenmessen und den Kenotaph in der Augustinerkirche.[12]

2 | DER „MINNE SCHILT" – HYPOTHESEN ZUM WAPPEN DES HEINRICH FRAUENLOB AUF SEINEM GRABDENKMAL UND IM CODEX MANESSE

Das ursprüngliche Grabmal des Heinrich von Meißen ist zerstört, keines der angeblich vermauerten Fragmente des originalen Denkmals ist wieder aufgetaucht. Wir kennen lediglich die Beschreibungen des 18. Jahrhunderts. Auf ihnen und einer aus dem Gedächtnis gefertigten, nicht erhaltenen Skizze von Nicolaus Vogt beruht die Nachbildung, die 1784 auf Initiative von Domdekan Georg Karl von Fechenbach *(Abb. 2)* etwa zwanzig Schritte südlich des alten Standortes aufgestellt wurde, wo sie sich noch heute befindet (s. Abb. 1). Eine solche nachempfindende Neuschöpfung ist kein Einzelfall, wie die des

............................

11 Werfring 2001.
12 Seeliger-Zeiss 2000, S. 129–131.

Abb. 2 ▲
Domdekan Georg Adam von Fechenbach, nach 1793, Öl/Lw, Bischöfliches Dom- und Diözesanmuseum Mainz, Inv.-Nr. M 00207

Abb. 3 ◀
Jakob Christoph Bourdon, Epitaphia in
Ecclesia Metropolitana Moguntina, 1727,
Martinus-Bibliothek Mainz, HS226a, S. 243

Grabmals für den Speyerer Bischof
Gerhard von Ehrenberg (gest. 1363)
von 1776 durch Vincenz Möhring
(1718–1777) belegt.[13] So wie dieses
Grabmal keine exakte Kopie ist, so
wird dies auch beim Frauenlobstein
von 1784 der Fall sein. Den gekrön-
ten langhaarigen Kopf auf dem mittelalterlichen Stein von 1318 hiel-
ten die Besucher des 18. Jahrhunderts für den Porträtkopf des Dichters.
Wenn Bourdon es 1727 so beschrieb: *caput corona vel potius serto cinctum*
(das Haupt mit einer Krone oder besser mit einem Kranz umflochten),[14]
dann sah er zwar offensichtlich eine Krone, verbesserte sich aber, weil ein
Dichter zwar mit einem Lorbeerkranz, aber gewöhnlich nicht mit einer
„richtigen" Krone gekrönt werden konnte (*Abb. 3*).

Den Arbeitern, die 1773 das Grabmal Heinrich Frauenlobs im Mainzer
Domkreuzgang zertrümmerten, kann man sicher keinen Vorwurf ma-
chen. Woher sollten sie wissen, dass sie es hier mit dem Epitaph für einen
der berühmtesten Mainzer des Mittelalters zu tun hatten? Ob dies ihren
Auftraggebern, den Verantwortlichen der Domschule, bewusst war und
sie sich deshalb sorgsamer um die Rettung des Frauenlobsteines hätten
bemühen müssen, ist eher fraglich. Zu jener Zeit ging es nämlich darum,
vom Ostflügel des Kreuzgangs eine neue Tür zur angrenzenden Schule
zu brechen. Was dabei im Weg war, wurde entfernt, darunter auch das
Grabmal Heinrich Frauenlobs.

Die Nachahmung des Grabdenkmals nur neun Jahre nach der Zerstörung
und die Tatsache, dass sich der Mainzer Polyhistor Vogt so gut an den al-
ten Stein erinnern und eine Zeichnung aus dem Gedächtnis anfertigen
konnte, belegen das im späten 18. Jahrhundert erwachsene neue Interesse
an Frauenlob sehr deutlich. Der Dichter und Komponist zählt mit Heinrich
von Mügeln (oder alternativ: Boppe), Regenbogen und dem Marner nicht
nur zu den „Alten", sondern auch zu den „vier gekrönten Meistern". Eine

..........................

13 Röttger 1934, S. 275f., 278.
14 Zitiert nach Neeb 1919, S. 45.

dreizackige Krone, wie sie diese Vier auf einem Tafelbild der Nürnberger Meistersinger aus dem 17. Jahrhundert tragen (s. Abb. 13),[15] wäre ihm also durchaus angemessen. Das von Bourdon beschriebene Brustbild stellte aber keinesfalls den Dichter dar, denn Grabdenkmäler in Form von Büsten des Verstorbenen sind im frühen 14. Jahrhundert völlig unbekannt. Bürgerliche Denkmäler dieser Zeit wie die oben erwähnten aus Mainz, vom Disibodenberg oder aus Worms sind entweder Platten, die lediglich eine umlaufende Inschrift tragen und deren Mittelfeld frei bleibt, oder sie enthalten zusätzlich in der oberen Hälfte als Relief oder in einer Ritzzeichnung den spitz zulaufenden Wappenschild des Verstorbenen (ohne Oberwappen, also Helm, Helmzier und Helmdecke). Bourdon und die anderen Besucher haben auch keine Spuren einer ganzfigurigen Darstellung des Verstorbenen entdeckt, wie die des Scholasters Heinricus de Kusla aus St. Mauritius (gest. 1375). Auf dessen Grabplatte ist lediglich der Kopf als Relief ausgearbeitet, der Körper ansonsten nur durch eine heute weitgehend abgetretene Ritzzeichnung angedeutet.[16] Die Proportionen der Büste auf dem Frauenlobstein lassen im Übrigen keinen Platz für eine solche Zeichnung. Wir können also annehmen, dass das ursprüngliche Grabmal nicht das Haupt des Dichters, sondern sein Wappen zeigte; aber kein Vollwappen mit Helmzier oder diese „Zimier" allein, wie dies Fritz Arens vermutete.[17] Der Schild und sein Rand, der in den Beschreibungen keine Erwähnung findet, war wahrscheinlich abgetreten oder verwittert und daher nicht mehr zu erkennen, nur noch die – in der Sprache der Heraldik – „gemeine Figur" im Feld. Nach der Manessischen Liederhandschrift war diese eine Frauenbüste mit einer Laubkrone.
Konnte ein Bürgerlicher Anfang des 14. Jahrhunderts überhaupt ein Wappen führen[18] und zudem eines mit diesem Wappenbild? Oder hat der „Nachtragsmaler II" in der Miniatur des Dichters auf Blatt 399r des Codex Manesse (Abb. 4) seiner Phantasie freien Lauf gelassen und das Wappen

...........................

15 Kat. Nürnberg 2013, S. 48.
16 Mainzer Inschriften 2 2016, S. 41–43.
17 Inschriften Mainz 1958, Nr. 46.
18 Ruberg 2001, S. 81.

samt seiner Tingierung (in Grün eine Frau in goldenem Gewand, mit
silbernem Schleier und goldener Krone), seiner Helmzier (ein gekrönter
verschleierter Frauenkopf) und der aus dem Gewand entwickelten gol-
denen Helmdecke selbst erfunden? Die zunehmende Verschriftlichung
im Geschäfts- und Rechtsverkehr machte es notwendig, dass auch Bür-
ger seit dem 13. Jahrhundert Siegel führten. Bei der Wahl ihres persön-
lichen Siegels orientierten sie sich am Niederadel, der gewöhnlich sein
Wappen in das Petschaft schneiden ließ. Dementsprechend nahmen
in Deutschland auch Bürgerliche, also Menschen, die mit dem „Wap-
pen" als (Verteidigungs-) „Waffe" eigentlich nichts zu tun hatten, ab etwa
1300 diese heraldischen Zeichen an.[19] Einer förmlichen Verleihung durch
den Landesherrn bedurfte es nicht, das Bild konnte frei gewählt werden.
Die Annahme, der Maler des zweiten Nachtrags der Manessischen
Liederhandschrift habe das Wappen Frauenlobs frei erfunden, gründet
sich darin, dass in diesem Codex zweifellos eine ganze Reihe von Wap-
pen überliefert ist, die nicht mit den durch andere Bildquellen überliefer-
ten Wappen des Dargestellten oder seiner Familie übereinstimmen oder
aufgrund der sozialen Herkunft und der Lebensdaten unwahrscheinlich
sind. Offensichtlich hatte der Auftraggeber Interesse daran, dass mög-
lichst allen Dichtern ein heraldisches Symbol zugeordnet, manchmal
sogar erst nachträglich in die Miniatur hineinkomponiert wurde.[20] Die
Handschrift überliefert uns gleich zweimal Bilder Frauenlobs, zum ei-
nen das Bild des „Sängerkriegs" zwischen ihm und Regenbogen (Abb. 5),
das die beiden Kontrahenten mit Blumenkränzen im Haar, nicht etwa
Kronen, zeigt, und zum anderen das eigentliche Autorenbild mit dem
über einer Gruppe von Musikern thronenden Heinrich von Meißen, der
mit einer Geste seiner rechten Hand belehrend auf sein Wappen deutet
(s. Abb. 4).[21] Der Maler arbeitete um 1330, also zu einer Zeit, in der
das bürgerliche Wappenwesen bereits blühte und auch Bürger begann-
nen, Helm, Helmdecke und Helmzier vom turnierfähigen Adel zu

..........................

19 Hupp 1927, S. 39.
20 Voetz 2017, S 33f.; Walther 1988, S. 212.
21 Walther 1988, S. 252f., 264f.

übernehmen. Gewöhnlich nimmt man an, der Maler habe das für den Beinamen des Dichters „redende" Wappen erfunden, auf seine Verteidigung der Ehre der Frau und seinen *Marienleich* anspielend. Der Dichter kann das Bild aber auch selbst gewählt haben. So ist das Wappenzeichen des Minnesängers Bligger von Steinach im Codex Manesse [22] und in der Weingartener Liederhandschrift [23] eine Harfe, und diese Harfe führten, wenn auch in anderer Tingierung als in den beiden Handschriften, bis zu ihrem Aussterben 1653 seine Nachfahren, die Landschad von Steinach. Einer der Söhne des Sängers erbaute die „Harfenburg" im Odenwald schon knapp hundert Jahre vor der Entstehung des Codex Manesse. Bligger hat ganz offensichtlich selbst dieses Instrument für sich und seine Familie ausgesucht. Die Truchsessen von Alzey und andere dort beheimatete Niederadelsfamilien führten nachweislich seit dem späten 13. Jahrhundert eine Fidel im Wappen und bezogen sich damit auf Volker von Alzey und das Nibelungenlied, die Herren von Wasigenstein drei (oder sechs) Hände, wohl in Anspielung auf den im Waltharilied erzählten Dreikampf Walthers von Aquitanien mit Hagen und Gunther im Wasgenwald, bei dem Walther eine Hand abgehauen wird. Dichtungen, auch eigene, konnten also zur Wappenwahl anregen. Warum sollte nicht Frauenlob bewusst die Figur der Frauenbüste gewählt haben?

In der Miniatur im Codex Manesse ist die goldene Krone offenbar von anderer Hand nachträglich und ziemlich ungeschickt dem verschleierten Frauenkopf auf Schild und Helmzier hinzugefügt worden. Der Kopf des Helmkleinods ist im Dreiviertelprofil gezeichnet, die Krone dagegen in Frontalansicht gemalt.

. .

22 Walther 1988, S. 104f.
23 Walther 1978, S. 25.

Abb. 4 ▶▶
Heinrich von Meißen gen. Frauenlob, Codex Manesse, um 1330 gearbeitet vom sog. „Nachtragsmaler II", Universitätsbibliothek Heidelberg, Cod. Pal. germ. 848, Bl. 399r

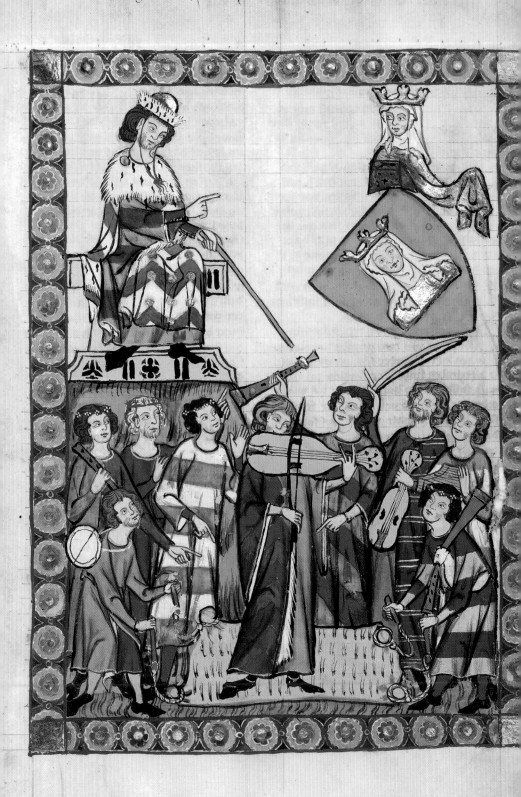

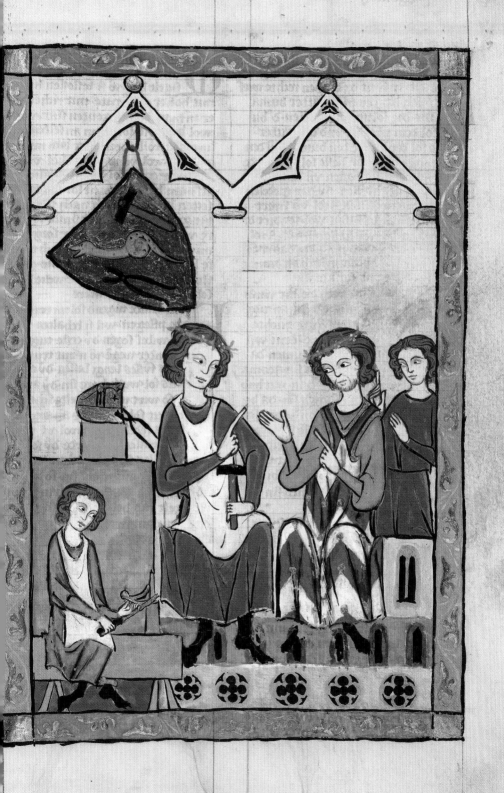

Sängerwettstreit zwischen Heinrich von Meißen gen. Frauenlob und Regenbogen, Codex Manesse, um 1320 gearbeitet vom sog. „Nachtragsmaler I", Universitätsbibliothek Heidelberg, Cod. Pal. germ. 848, Bl. 381r

Man vergleiche nur die plumpe Krone mit den Blütenkränzen der Musiker. Eine nachträgliche Korrektur kann aber nur von jemandem veranlasst worden sein, dem das Wappen besser bekannt war als dem Maler, also – so mag man annehmen – wohl von dem heraldisch interessierten und kundigen Auftraggeber. Vergleichbare Korrekturen kennen wir aus einer anderen Bilderhandschrift des 14. Jahrhunderts, dem *Romzug Heinrichs VII.*, die sein Bruder, der Trierer Erzbischof Balduin von Luxemburg, in Auftrag gab und in der sich zahlreiche Übermalungen von Wappen oder Ergänzungen von Fahnen finden. Balduin hatte den Italienzug selbst mitgemacht und wusste, anders als der Maler, über die Ausstattung der Teilnehmer Bescheid.[24] Ähnlich werden die Züricher Patrizier aus der Familie Manesse, die man als Auftraggeber des Codex vermutet,[25] auf die korrekte Darstellung des Frauenlobwappens Wert gelegt haben, einschließlich der Lilienkrone, die sich ebenfalls auf dem Frauenlobstein von 1783 findet und sich sicher schon auf dem Original fand.

Uwe Ruberg hält für einen „Dichter stadtbürgerlicher Herkunft" ein eigenes Wappen „noch dazu mit dem heraldisch unüblichen Motiv einer Frauenbüste" für „historisch unwahrscheinlich."[26] Außergewöhnlich ist weder ein Wappen für einen Bürger des 14. Jahrhunderts noch eines mit einer „schwebenden" Büste („Halbfigur") oder einer „wachsenden Figur", die aus dem Schildfuß hervorgeht. Das Siegel aus dem 13. Jahrhundert und ihm folgend das Wappen der einstigen Reichsstadt (Gau-)Odernheim zeigt einen gekrönten Königskopf mit langem Haar, an den Schultern angesetzt zwei Adlerflügel. 1731 deutete man den Königskopf als den einer römischen Prinzessin.[27] Ähnlich hielt der Heraldiker Otto Hupp die Büste eines pommerschen Fürsten im Wappen von Damgarten für eine für den Ortsnamen redende „Dame".[28] Im heutigen Wappen von Ribnitz-Damgarten ist daraus wieder ein Männerkopf geworden. Das ursprüngliche Nürnberger Stadtwappen ist ein Adler mit einem lockigen

24 Vgl. die Beschreibung der Handschrift in Margue/Pauly/Schmid 2009.
25 Voetz 2017, S. 76f.
26 Ruberg 2001, S. 81.
27 Stadler 1966, S. 28.
28 Hupp 1985, S. 100, 106.

Königs- anstatt eines Vogelkopfes. Dieser „Königsadler" als Sinnbild des Reiches wurde später nicht mehr verstanden und als Harpyie oder „Jungfernadler" mit Frauenkopf und Brüsten interpretiert.[29] Wenn ein gelockter König für eine Dame gehalten werden kann, dann sicher auch ein gekröntes Frauenhaupt für einen „poeta laureatus" mit langem Haar.

Büsten finden sich nicht nur in der Kommunalheraldik. Ganz stark ähnelt dem Wappen Frauenlobs das der Fürstäbte von Kempten mit dem schwarz gekleideten, golden gekrönten Brustbild der Königin Hildegard mit silbernem Schleier und goldener Halsborte, daran fünf goldene Lilienblätter.[30] Dieser Zierrat am Halsausschnitt des Kleides erinnert an die Beschreibung Bourdons, wonach Hals und Schultern der Büste auf dem Frauenlobstein mit Blumen geschmückt waren (*collum et humeri floribus ornati*). Bei der Wiederherstellung bzw. Neuschöpfung 1783 ließ man diese sicher kaum noch zu erkennenden Blumen, die wohl eine Zierborte am Ausschnitt bildeten, fort, da sie ohnehin nicht zum Bild des Dichters passten, nicht aber die Lilienkrone mit ihren drei Zacken, obwohl doch ein Lorbeerkranz für einen Sänger angemessener gewesen wäre. Offensichtlich war hier die Skizze, die Nicolaus Vogt aus dem Gedächtnis angefertigt hatte und die als Vorlage diente, zu eindeutig.

Gehen wir also davon aus, dass der Grabstein grundsätzlich das gleiche heraldische Bild aufwies wie die Miniatur der Manesse-Handschrift. Wen oder was stellte aber die Büste dar? Gewöhnlich nimmt man an, dass es sich um die für den Beinamen des Dichters redende (verheiratete) *vrouwe*, also eine, aber keine bestimmte Frau handelte oder um die von Frauenlob so gepriesene Gottesmutter Maria. Für die erste Annahme könnte der Schleier als Kennzeichen der verheirateten Frau, nicht aber die Krone sprechen. Die Interpretation der Wappenfigur als Madonna erscheint abwegig, auch wenn die Kombination von Krone und Schleier Anfang des 14. Jahrhunderts bei Darstellungen der Gottesmutter zu finden ist, zum Beispiel bei den Trumeaufiguren des Freiburger Münsters und der aus der (verschwundenen) Mainzer Liebfrauenkirche (heute im

29 Stadler 1968, S. 31.
30 Siebmacher 1988, Tafel 13; Grünenberg 2014, Tafel XIb.

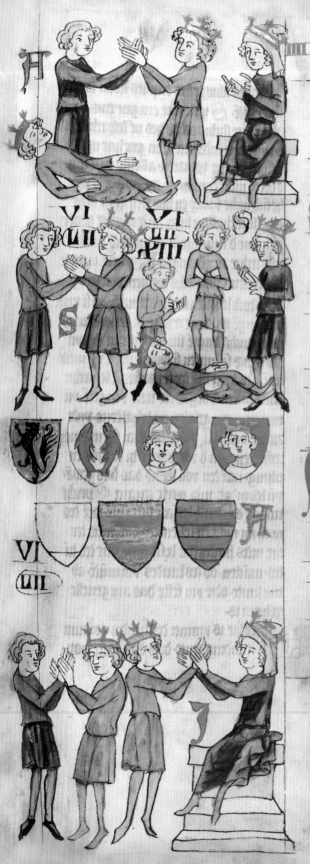

herren volgen manschaft zu bitene al
re starbit od sin gut uf lest od is in vor
wirt so bite he den obiste lhre das he in d
lie od en wise da he is mit also grösen e
le alse hes hatte von sime ersten lhre w
ist nicht recht das man ymäde in sime
wen der lhre binne XXVII mä
iare vn tage nuze en wiset mit
munde sint he hat d wilinge an in
den en nuns he sint nicht wisen vn sal
das gut selle hen Owen d lhre starb
ne hat der man en sal sines gutes an d
sten lhren nicht sinnen bin des iunch
iarzcale ab das kint sine iarzcale vor s
d man hat sine iarzcale dar noch zu vol
sime gute Alse manch schilt alse vo
kvnige nidewert is alse manche iar
is zu volgene sine sime gute menlich
binne sechs wochen vn eine iare XX
elches mänes iarzcale beginnet ind
alse sin lhre wirt belent mit deme gi
he von in sal halen wen is en ma
herte gut gelien er is im geligen w
is en hale in der lhre mit vnrechte ge
gert zu liene Is ouch sin lhre us den
de odir gevange das he sius gutes
gesinnen en mag he tur da lenreche
vn vndirwintes sich zu sime nuze
is in geligen si das he zu sinen iare
men si

Abb. 6 ◄
Heerschildordnung, Sachsenspiegel, um 1360, Herzog August Bibliothek Wolfenbüttel,
Cod. Guelf. 3.1 Aug. 2°, fol. 68r

Landesmuseum Mainz). Es gibt zwar im Mittelalter persönliche oder Fa-
milienwappen, die eine menschliche Gestalt zeigen, so führen zum Bei-
spiel die schwäbischen Grafen von Kirchberg (und ihre Erben, die Fugger)
seit dem späten 13. Jahrhundert eine vornehme „Mohrenkönigin", die
eine Mitra trägt, die fränkischen Herren von Wolffskeel und von Grum-
bach einen „Mohren" mit einem Blumenstrauß, die von Würtzburg ei-
nen „Heidenrumpf", die Büste eines bärtigen Mannes mit Zipfelmütze,
und die Bischöfe von Freising, seit 1316 nachweisbar, einen „Mohren-
kopf" mit roter Krone und rotem Halskragen, allesamt eher allegorische
oder sagenhafte Figuren.[31] Die vier Bilderhandschriften des *Sachsen-
spiegel* aus dem 14. Jahrhundert illustrieren die Heerschildordnung mit
fiktiven Wappen für geistliche und weltliche Fürsten, auf denen (alle-
gorische) Köpfe oder Halbfiguren mit Fürstenhüten oder Mitren zu se-
hen sind *(Abb. 6)*.[32] Aber Heilige tauchen nur bei Körperschaften auf,
zum Beispiel Städten oder Abteien. Der persönliche Wappenschild ist
ja im Ursprung eine Verteidigungswaffe, die im Kampf oder im Turnier
zerhauen oder durchstoßen werden konnte, und die Helmzier des Geg-
ners musste man beim Kolbenturnier herunterschlagen. Es wäre blas-
phemisch, dies dem Bild der Madonna anzutun. Es gibt allerdings eine
Ausnahme: Dem sagenhaften König Artus schrieb Geoffrey von Mon-
mouth (12. Jahrhundert) einen Schild mit dem Bild der Jungfrau Maria
zu, denn nach der von ihm als Quelle benutzten *Historia Brittonum* (9.
Jahrhundert) waren auf dem Banner des Königs ein Kreuz und Maria zu
sehen. In der Regel sind drei Kronen oder selten ein Drache in mittelal-
terlichen oder frühneuzeitlichen Darstellungen die der Phantasie ent-
sprungenen Wappenbilder für den König aus grauer, vorheraldischer Vor-
zeit und nicht die Madonna, „was wohl auf den fehlenden kriegerischen
Nimbus dieses Bildes zurückzuführen ist". Lediglich in der illustrierten
Handschrift von Peter Langlofts *Chronicle* (Anfang 14. Jahrhundert) fin-
det sich eine Miniatur des berittenen Artus mit diesem Wappen.[33]

..............................

31 Siebmacher 1988, Tafeln 11, 19, 100, 105; Grünenberg 2014, Tafeln LXXXIV, CLV.
32 Beispielsweise in der Wolfenbüttler Handschrift: Lück 2017, S. 6f.
33 Weißmann Wappen.

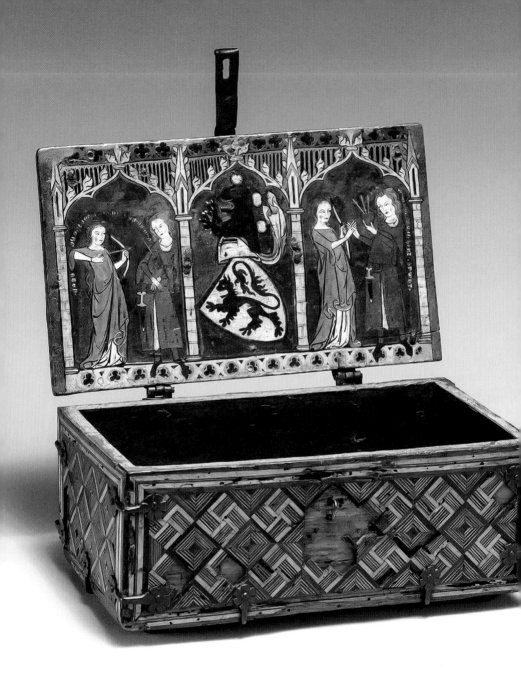

Abb. 7 ▲
Oberrheinisch, Minnekästchen, um
1325/50, Eichenholz mit Eisenbeschlägen/
Tempera, The Metropolitan Museum of
Art New York, Inv.-Nr. 50.141

Abb. 8 ▶
Liebender vor Frau Minne,
sog. „Naglersches Fragment", um 1300,
Biblioteka Jagiellońska Krakau,
Berol. mgo 125

In einem seiner Sprüche gibt Frauenlob einen Ratschlag für den Lieben-
den, der den (Wappen-)Schild der Minne führen will *(Swer Minnen schilt
wil vüeren)*.[34] Könnte nicht dieser „Minnen schilt" mit dem Wappen,
auf das er in der Miniatur zeigt, gemeint sein? Der mittelhochdeutsche
Spruchdichter „Der wilde Alexander" (Mitte/Ende 13. Jahrhundert), be-
schreibt als „Schild der Minne" ein rotes Wappen mit der nackten Fi-
gur eines geflügelten Kindes mit verbundenen Augen, das in der einen
Hand einen goldenen Pfeil, in der anderen eine Fackel hält.[35] Warum
sollte nicht Amors Mutter, „Frau Venus" oder „Frau Minne", als allego-
rische Figur der Liebe selbst das Wappen zieren? Diese weibliche Personi-
fikation tritt in der deutschen Minnedichtung seit dem 13. Jahrhundert,
etwa bei Walther von der Vogelweide, auf. Auch der (Wappen-)Schild
der Frau Minne wird in der Dichtung mehrfach erwähnt. Für diese Deu-
tung mag die Farbe des Frauenlob-
wappens sprechen. Grün ist in der
klassischen Heraldik seltener als
die drei anderen heraldischen Far-
ben Rot, Blau und Schwarz. Farben
haben zwar in der Heroldskunst
keine symbolische Bedeutung, sie
können sie aber in der Kleidung ha-
ben: So trägt der „Maikönig" Robin
Hood in weltlichen Spielen im länd-
lichen England des Mittelalters grü-
ne Kleidung, denn grün ist die Farbe
des Frühlings und der knospenden
Liebe. Auch die personifizierte Lie-
be kann grün gewandet sein, zum
Beispiel auf zwei Bildchen auf dem
Innendeckel eines oberrheinischen
Minnekästchens *(Abb. 7)* aus dem
zweiten Viertel des 14. Jahrhun-
derts, heute im Metropolitan Mu-
seum of Art (Cloisters Collection)

......................................

34 Ettmüller 1843, S. 183.
35 Kern/Ebenbauer 2003, S. 63.

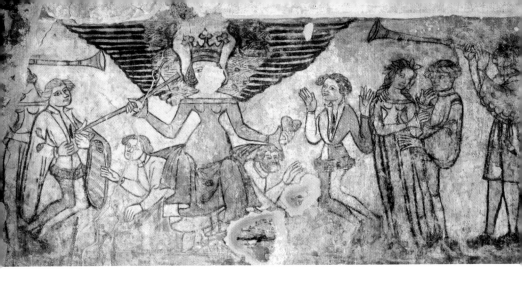

in New York. Auf dem einen zielt Frau Minne mit ihrem Bogen auf einen jungen Mann, der darauf laut Inschrift ruft: „Genad Frou ich hed mich ergeben."[36] Eine Krone zusätzlich zum grünen Gewand trägt die Frau in der Miniatur des „Naglerschen Fragments" (Zürich, um 1300; *Abb. 8*). Das Bild illustriert (vielleicht) das Gedicht Heinrichs von Stretelingen, in dem der Liebhaber die „Süße Frau Minne" anfleht, sie solle ihren Pfeil auf die Geliebte abschießen.[37] Nicht immer zu entscheiden ist, ob es sich bei der gekrönten und manchmal auch geflügelten Person, die auf elfenbeinernen Spiegelkapseln aus dem Rheinland der ersten Hälfte des 14. Jahrhunderts mit der Darstellung der „Erstürmung der Minneburg" auf deren Zinnen steht, zum Beispiel im Hessischen Landesmuseum Darmstadt, im Bargello Florenz, dem Victoria & Albert Museum London oder dem Pariser Louvre,[38] immer um Frau Minne oder manchmal eher um ihren Sohn Amor handelt; bei französischen Arbeiten, zum Beispiel im Kunsthistorischen Museum Wien, wird es sich regelmäßig um den *Dieu d'amour* handeln.[39] Neben der Krone und Flügeln sind wie beim Cupido des „Wilden Alexander" Pfeil und Fackel Kennzeichen der Frau Minne als Herrscherin auf einem Seidengewebe (ehemals Historisches Museum Frankfurt)[40] und auf einem 2009 freigelegten Wandbild im Zunfthaus Zimmerleuten in Zürich (*Abb. 9*), beide Darstellungen

............................

36 https://www.metmuseum.org/art/collection/search/471357 .
37 Hagen 1856, S. 66f.; Voetz 2017, 85–91.
38 Kat. Nürnberg 2010, S. 24, 32.
39 https://www.khm.at/objektdb/detail/86358/ ; Fircks 2008, S. 104.
40 Lauffer 1947, S. 92.

Dich tre den then hat er licht das leben

inn vss aller pin trut kayserin
Ein mut inn sin
Vff ende zil dient dir sicherlichen
Wiss auch das mich dz hertze wist
Vnd sich teglichen fleist
Mit gantzem mut der sinne min
Das ich durch kainer slachte pin
Vergesse menner trewen
Es tut mich menner rewen
Gantz trew an argen wan
Wan ich me lieber lieb gewin

Das zug ich an den reden got
Das ich doch tun nach sin gebott
Nan ich dich lieb fur all dis welt
Fraw des gib mir widergelt
Das ich fur war werd innen
Widergelts mit lieben sinnen
Mit trewen vnd mit eren
Wiz das sich sicher meren
Ein steitkait von tag ze tag
Fraw du bist min bluyender hag
Entsprossen in minem hertzen
Du kanst mir wenden smertzen
Fur alles das ich ye gesach
Zartes bild am obe tach
Such du dir nach ler
Fraw hut diner eer
Dis stet an alles wenken
Du solt darum gedenken
Das er neman vergelten mag
Wer alles dis der helle tag
Vberschinet sicherlich
Es wer doch muglich
Das sy mit vergolden wer
Zartu frow so tugentbar
Du volg meiner ler
Sicherlich frow eer
Die muss dich uberkronen

um 1400,[41] ebenso in einer Heidelberger Handschrift der Minnelehre des Johann von Konstanz (1478)[42]. Als mächtige, thronende Herrin erscheint sie in einer Handschrift der Dichtungen Hugos von Montfort, ebenfalls in der Universitätsbibliothek Heidelberg (Steiermark, um 1413; *Abb. 10*).[43] Ähnlich ist auch ihre Darstellung als Leuchterweibchen aus Kiedrich, heute im Stadtmuseum Wiesbaden, mit goldenem Kleid und goldener (heute ihrer Zacken beraubten) Krone (Mittelrhein, um 1430). Ihr weiter, die Schultern freilassender Halsausschnitt wird von einer Borte mit roten Punkten (Blumen?) eingefasst.[44] Das goldene Gewand der Frau Minne beziehungsweise der Frau Venus findet sich bereits in der zweiten Hälfte des 14. Jahrhunderts in den *Minnereden* des elsässischen Meisters Alstwert,[45] kostbares Gewand und Krone in der erwähnten *Minnelehre* des Johann von Konstanz um 1300. Dieser gehörte zum Umkreis der Familie Manesse in Zürich – wie auch der Nachtragsmaler II.[46] Alle diese Indizien führen zu dem Schluss: Heinrich von Meißen gen. Frauenlob wurde im Domkreuzgang unter einer Grabplatte beigesetzt, auf der sein persönliches Wappen, die „halbe" oder „wachsende" Figur der Personifizierung der Macht der Liebe, *der minne schilt*, eingehauen war, ein Bild, das in der Literatur und dann auch in der Kunst des oberdeutschen Raums im späten Mittelalter verbreitet war. Die personifizierte Minne wird als *vrouwe* bezeichnet, aber in den Bildzeugnissen trägt sie soweit erkennbar keinen Schleier. Der Nachtragsmaler II wollte vielleicht zunächst eine „Frau" darstellen. Um aus ihr eine Frau Minne zu machen, wurde ihr die Krone aufgesetzt, aber der Schleier konnte nicht mehr entfernt werden. Auf dem Stein von 1784 finden sich links und rechts neben dem Kopf zwei schmale Bänder, die möglicherweise das Sterbedatum oder -jahr enthielten; jedenfalls kann man dies der ältesten Abbildung des Steins in Josef Görres' *Altdeutsche Volks- und Meisterlieder* von 1817 entnehmen (s. Abb. 15). Da aber das Sterbedatum bereits in der Umschrift genannt wird, war die Aufnahme der Datierung wohl nicht die ursprüngliche Funktion dieser beiden Streifen. Sie sollen übriggeblieben

..........................

41 https://www.nzz.ch/minne_zimmerleuten-1.4062698 ; https://www.nzz.ch/frau_minne_hat_sich_gut_gehalten-1.4065406 .
42 Kat. Heidelberg 2010, S. 154 f., Farbtafel 28.
43 Kat. Heidelberg 2010, S. 150f., Farbtafel 27.
44 Fircks 2008.
45 Lauffer 1947, S. 20, 42.
46 Kat. Heidelberg 2010, S. 154.

sein, als man die Oberfläche des Steins, der offensichtlich beim Brand des Domkreuzgangs 1793 beschädigt wurde, abarbeitete. Bei Bourdon findet sich zu diesen Streifen oder Bändern kein Hinweis, sie waren möglicherweise schon so unscheinbar, dass sie nicht der Erwähnung wert schienen. Könnte es sich bei diesen, vom alten Grabstein übernommenen Details um die nicht mehr verstandenen, weil zum Dichterporträt nicht passenden Reste von Flügeln handeln? Der Steinmetz, der das ursprüngliche Frauenlobgrabmal anfertigte, verfügte sicher, anders als der Maler, über eine genaue Vorlage, und die könnte ähnlich ausgesehen haben wie das erwähnte Siegel- und Wappenbild von Gau-Odernheim: eine gekrönte und geflügelte Büste, allerdings mit dem Ansatz eines Kleids mit geblümter Borte. Aber das ist dann doch vielleicht eine nicht verifizierbare Hypothese zu viel.

3 | ALTER MEISTER, GEKRÖNTER MEISTER: DIE WIEDERENT DECKUNG FRAUENLOBS IN DER ZEIT DER ROMANTIK

Die frühe Romantik entdeckte Ende des 18. Jahrhunderts Dichter und Dichtungen des Mittelalters wieder. Frauenlob war an seiner Wirkungsstätte weitgehend in Vergessenheit geraten, wenn auch nicht ganz, wie Nicolaus (Niklas) Vogts (1756–1836) Interesse an dem alten Grabmal belegt, sonst hätte er keine Rekonstruktionszeichnung aus der Erinnerung anfertigen können. Andernorts, in den Gilden der Meistersinger im Süden und Osten des Heiligen Römischen Reiches Deutscher Nation, blieb Frauenlob dagegen populär, und sein Andenken wurde hochgehalten. Von dort stammen auch die ältesten nachmittelalterlichen künstlerischen Darstellungen Frauenlobs, Beispiele „angewandter Auftragskunst", dienten sie doch der Werbung für die örtlichen Meistersingergilden.

Johann Waidhofers *Iglauer Postenbrief* von 1612[47] war eine solche Anschlagtafel, die anlässlich der Schulstunden der Meistersinger im mährischen Iglau (tsch. Jihlava) ausgehängt wurde. Das im dortigen Museum (Muzeum Vysočiny Jihlava) aufbewahrte Ölgemälde *(Abb. 11)* stellt

..............................

47 Sigl 1897; Walter 1840, S. 178f.

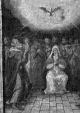
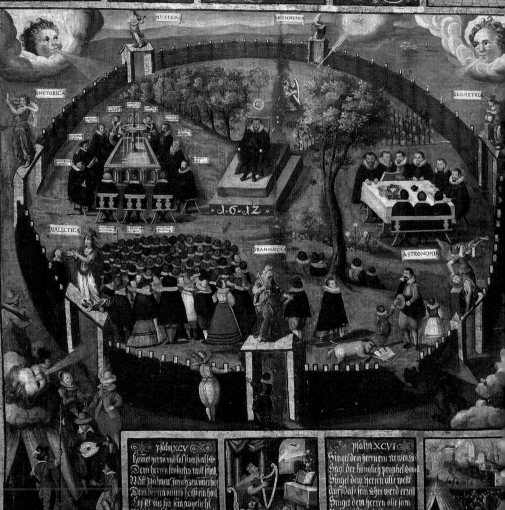

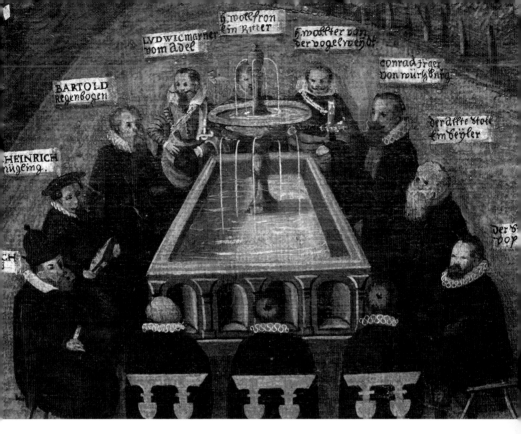

In the image, the following labels appear:
- h. woeffron ein Ritter
- LVDWIC marner vom adel
- h. walther von der vogelweid
- conrad jäger von würzburg
- BARTOLD regenbogen
- HEINRICH nügeing.
- der älte stoll cin beyler
- der s pop

Abb. 12 ▲
Detail aus Abb. 11: Frauenlob (links unten) und die Meistersinger

einen runden, eingehegten Garten dar, dessen sieben Pforten mit den Allegorien der Sieben Freien Künste geschmückt sind. Die vier Winde in Gestalt pausbäckiger Puttenköpfe blasen den Garten an. In der Mitte thront ein Meistersinger auf einem Singstuhl, über ihm schwebt ein Kranz mit einer Schaumünze. Rechts sitzen die neun Iglauer Meister, die – so die erhaltene Rechnung – das 14 Schock Groschen teure Bild bestellt hatten, um einen Tisch, auf dem eine Bibel und ein Preispfennig liegen. Im Hintergrund sieht man den biblischen Vorläufer der Sänger, den vom Heiligen Geist inspirierten König David, im Vordergrund lauschen zahlreiche Frauen, Männer und Kinder dem Sänger. Links oben sitzen um ein Brunnenbecken die mit Namensschildern versehenen „zwölf alten Meister" (*Abb. 12*). Diese (angeblichen) Gründer der Singschulen, unter ihnen zum Beispiel *Walter von der Vogelweid* und *Meister Klingesohr*, tragen, wiewohl sie im Mittelalter wirkten, die Kleidung des frühen 17. Jahrhunderts; darunter ist in der Ecke links unten auch *Heinrich Frauenlob*. Ein wenig jünger ist ein um 1630 entstandenes Ölbild (*Abb. 13*) der

Abb. 11 ◄
Johann Waidhofer, Iglauer Postenbrief, 1612, Öl/Holz, © Muzeum Vysočiny Jihlava

Museen der Stadt Nürnberg, das aus dem Besitz der Singschule dieses
Zentrums der deutschen Meistersinger stammt.[48] Man erkennt auf einer
Kanzel Hans Sachs, vor ihm sitzen zwei Schüler und etliche Zuhörer. Der
Sänger stellt sich dem Urteil der links hinter einer Balustrade und unter ei-
nem Vorhang um einen runden Tisch sitzenden „vier gekrönten Meister",
die der Sage nach die Regeln des Meistersangs aufstellten und als höchste
Autorität galten: *Herr Frawenlob, Herr Regenbogen, Herr Marner, Herr Müg-
ling* – so die beigefügten Inschriften. Alle tragen große Kronen auf ihren
Häuptern; ihre Kleidung ist ansonsten wieder die der frühen Barockzeit.
Der Mainzer Schriftsteller, Dramatiker, Maler, Zeichner und Professor
für Ästhetik, Georg Christian Braun (1785–1834), veröffentlichte 1833
in den *Quartalblättern des Vereins für Literatur und Kunst zu Mainz* seinen
Bericht über den Besuch in der Straßburger Bibliothek, in deren Dach-
geschoss Instrumente und andere Erinnerungsstücke an die dortigen
Meistersinger aufbewahrt wurden, darunter auch zwei den Iglauer und
Nürnberger Gemälden vergleichbare, aus der zweiten Hälfte des 16. Jahr-
hunderts stammende Triptychen. Eine weitere Beschreibung dieser Bilder
findet sich in Lobsteins Musikgeschichte des Elsass 1840.[49] Die Gemälde
haben die Bombardierung Straßburgs durch die deutschen Truppen und
die Vernichtung der städtischen Bibliothek im Temple Neuf, dem ehe-
maligen Dominikanerkloster, am 24./25. August 1870 nicht überstan-
den (genauso wenig wie beispielsweise Herrad von Landsbergs *Hortus
deliciarum*). Einen Eindruck dieser beiden verlorenen Kunstwerke vermit-
teln neben den Beschreibungen von Braun und Lobstein zwei in dessen
Werk reproduzierte Zeichnungen der Triptychen.
Das eine zeigt die „inländischen Meistersinger", also die Straßburger, de-
ren Schule so angesehen war wie die von Mainz und Nürnberg, in einem
kreisrunden Rosengarten sitzend vor der Kulisse ihrer Stadt. Das andere
(Abb. 14) „stellt im zentralen Mittelteil die großen Sangesmeister dar und
zwar in absteigender Doppelreihe, anfangend rechts (dem Beschauer) mit
............................

48 Museen der Stadt Nürnberg, Gemälde- und Skulpturensammlung, Inv.-Nr. Gm 0173.
Hampe 1894, S. 40–42; Hahn 1985, S. 46; Baldzuhn 2006, Abb. 2; Kat. Nürnberg 2013,
S. 48, Nr. 8.
49 Lobstein 1840.

Rosenbaum herr Werner hanns Sachs

herr Almsing

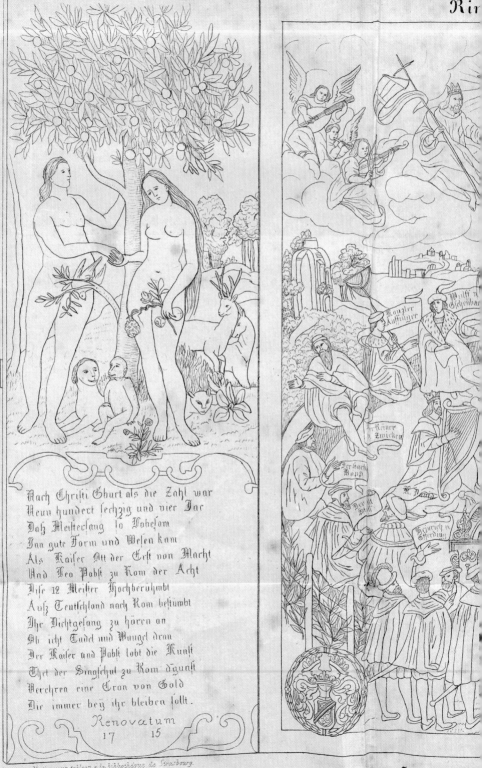

Nach Chriſti Ghurt als die Zahl war
Neun hundert ſechzig und vier Jar
Daß Meiſterſang ſo Vohesom
Jan gute Form und Weſen kam
Als Kaiſer Ott der Erſt von Macht
Und Leo Pabſt zu Rom der Acht
Diſe 12 Meiſter Hochberühmbt
Auß Teutſchland nach Rom beſtimbt
Ihr Dichtgeſang zu hören an
Ob icht Tadel und Mangel dran
Der Kaiſer und Pabſt lobt die Kunſt
Thet der Singſchul zu Rom d'gunſt
Verehren eine Cron von Gold
Die immer bey ihr bleiben ſollt.

Renovatum
17 15

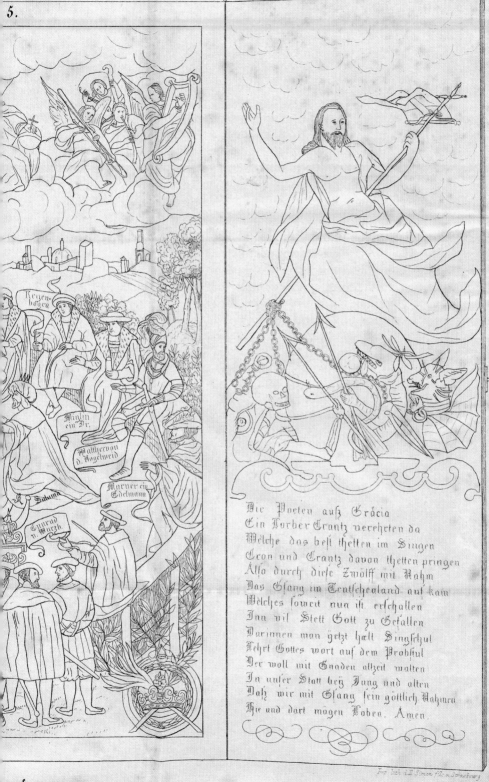

Die Poeten auß Grácia
Ein Lorber Crantz verehrten da
Welche das best thetten im Singen
Cron und Crantz davon thetten pringen
Also durch diese Zwölff mit Nahm
Das Gsang im Teutschland auf kam
Welches soweit nun ist erschallen
Inn vil Stett Gott zu Gefallen
Darinnen man yetzt hält Singschul
Lehrt Gottes wort auf dem Prohstul
Der woll mit Gnaden alzeit walten
In unser Statt bey Jung und alten
Daß wir mit Gsang sein göttlich Nahmen
Hie und dort mögen Loben. Amen.

Abb. 14 ◄
Straßburger Meister, Ausländische Meistersinger, um 1600, Umrissstich nach einem verlorenen Gemälde in der Straßburger Bibliothek, in: Lobstein 1840

‚Herr Frauwenlob zu Mentz' [...], links mit ‚Herr Wolfram von Eschenbach'‘.[50] Dann folgen, ebenfalls in einem Rosengarten, im Kreis um einen Springbrunnen, vor dem David und Salomon knien die zehn weiteren, ebenfalls mit Namensschildern identifizierten „ausländischen Meistersänger", das heißt die Alten Meister, unter ihnen der starke Boppe, Regenbogen, Konrad von Würzburg, Heinrich von Ofterdingen, Heinrich von Mügeln und der Marner. Im Hintergrund ist Jerusalem zu sehen, über den zwölf Meistern thront die Dreifaltigkeit, und am Eingang zum Rosengarten stehen die Mitglieder der Straßburger Meistersingergilde der Entstehungszeit des Gemäldes in zeitgenössischer Mode. „Der Anzug der [12 ‚ausländischen', Anm. A.N.] Meistersänger besteht in kurzen Beinkleidern und mit Pelz besetzten Ueberröcken mit kurzen oder offenen Aermeln, woraus die Arme eines in jedem gewöhnlichen Anzug hervorgehen. Sie tragen mit Pelz besetzte niedere Kappen. Auch runde Hüte und Barette."[51] Auch Heinrich Frauenlob trägt diese Kleidung eines Gelehrten. Lediglich Walter von der Vogelweide sitzt mit Helm und Harnisch im Kreis der Meister. Die Seitenflügel stellen hier Adam und Eva und den Sündenfall sowie den auferstehenden Christus als Erlöser von Sünde und Tod dar, die des anderen „Hausaltars" die Geburt Christi und die Auferstehung der Toten. Die Triptychen wurden anlässlich der Singstunden aufgestellt, denn die Förderung der Frömmigkeit gehörte ausdrücklich zu deren Zwecken.

4 | VON FRAUEN ZU GRABE GETRAGEN[52]

Die Wertschätzung und die Beschäftigung von Philologen und Dichtern mit der mittelalterlichen Literatur setzte Mitte des 18. Jahrhunderts sehr langsam ein. 1748 veröffentlichten Johann Jakob Bodmer und Johann Jakob Breitinger *Proben der alten schwäbischen Poesie des dreyzehnten Jahrhunderts. Aus der Manessischen Sammlung.* 1758/59 erschien die Gesamtausgabe der im Codex Manesse gesammelten Texte, etwa zeitgleich

...........................

50 Braun 1833, S. 47.
51 Lobstein 1840, S. 7f.
52 Titel des Aufsatzes von Lange/Schöller 2012.

mit der Wiederentdeckung des Nibelungenliedes (Handschrift C) in Schloss Hohenems im Jahr 1755. Einige Jahre später, 1773, gab es unter den Dichtern des Göttinger Hains um Klopstock und Gleim die ersten zaghaften Versuche, sich von den Minneliedern inspirieren zu lassen. Typisch für deren damals aber immer noch geringe Wertschätzung ist die bekannte Äußerung Friedrichs des Großen gegenüber dem Herausgeber der wichtigsten Werke der mittelhochdeutschen Literatur, Christoph Heinrich Myller, von 1784, wonach diese „nicht einen Schuß Pulver werth" seien.[53] Der Goethe des Sturm und Drang hatte sich in Straßburg noch für das Mittelalter begeistert, der Olympier der Weimarer Klassik orientierte sich lieber an der griechisch-römischen Antike.[54]

Es ist deshalb schon bemerkenswert, dass 1783 ein neues Denkmal für Frauenlob in Mainz errichtet wurde, übrigens das erste einem mittelalterlichen Dichter gewidmete neuzeitliche Denkmal in Mitteleuropa überhaupt (s. Abb. 1). Wohl deshalb fand ein Kupferstich *(Abb. 15)* des Steins von Friedrich Johann Martin Geissler (1778–1853) nach einer Vorlage des Mainzer Malers, Schriftstellers, Kunst- und Wissenschaftsförderers Nikolaus Müller (1770–1851) Aufnahme als Frontispiz in Joseph Görres' *Altteutsche Volks- und Meisterlieder* 1817. Es ist die älteste Abbildung des damals noch nicht so wie heute durch Verwitterung geschädigten Denkmals:

„Eine Ansicht des Grabsteines von Frauenlob vom Eingang in die Kreuzgänge des Mainzer Domes hergesehen, vom Maler Müller gezeichnet, wird schicklich an der Spitze der Sammlung stehen, gern werden die Stimmen und Gestalten alter Zeit an dem ernsten, schlichten, ehrlichen Ansicht [wohl gemeint: Angesicht, Anm. A.N.] des alten gekrönten Meisterdichters durch die Bogengänge vorüberziehen, und neigend ihn begrüßen."[55] Mit diesem Denkmal wurde nicht nur die mehr oder

..............................

53 Der Brief Friedrichs II. vom 24. Februar 1784 wird in der Stadtbibliothek Zürich aufbewahrt: Baedeker 1844, S. 62, mit Abdruck des Briefs.
54 Zur Minnesänger-Rezeption in der Romantik vgl. Sokolowsky 1906, Kozielek 1977, Koller 1992.
55 Görres 1817, Einleitung S. LXIIIf. Vgl. Kat. Heidelberg 1988, S. 457; Ruberg 2001, S. 78. Im Hintergrund ist der Grabstein auch auf einem Kupferstich in Stolterfoth 1840, S. 14/15 zu erkennen.

Abb. 15 ▲
Nikolaus Müller, Grabmal Frauenlobs, Radierung von Friedrich Geissler, Frontispiz in: Görres 1817

Abb. 16 ▼
Detail aus Abb. 1: Frauenlobs Grabtragung

minder genaue Wiederherstellung des alten Grabmals mit dem angeblichen Porträt des Dichters angestrebt. Der Bildhauer Johann Matthäus Eschenbach (nachweisbar 1757–1780 in Mainz und Stromberg) bereicherte es durch ein Relief am Fuß des Denkmals *(Abb. 16)*: Es zeigt acht zum Teil verdeckte Frauen, die einen mit einem Bahrtuch bedeckten Sarg tragen, auf dem drei kugelige Kronen, gemeint sind wohl Blumengeflechte in Form von Bügel-, also Königskronen, liegen. Der Auftraggeber, Domdekan Georg Karl von Fechenbach (s. Abb. 2), kannte offensichtlich nicht nur den Bericht, den Matthias von Neuenburg und Albrecht von Straßburg um 1350 überlieferten, wonach Mainzer Frauen den Dichter zum Dank für dessen Lob des weiblichen Geschlechts im Domkreuzgang zu Grabe getragen hätten, sondern auch das Selbstlob Frauenlobs „noch sollte man mîns sanges schrin gar rîlîchen kroenen".[56] Aus des Sanges Schrein (Schatzkästlein) ist des Sängers Kiste, sein Sarg geworden, der dreifach und damit „reichlich" gekrönt ist. Sockelreliefs mit Szenen aus dem Leben des Geehrten finden sich an vielen Denkmälern des 19. Jahrhunderts, zum Beispiel an denen für Lazare Hoche in Weißenthurm, Johannes Gutenberg in Mainz, Martin Luther in Worms und Richard

..........................

56 Ettmüller 1843, S. 115.

Löwenherz in London, beim Frauenlobstein aber wohl zum ersten Mal. Da im Mittelalter lediglich Bahren und nicht – wie auf dem Relief – Särge üblich waren, auf jeden Fall nicht für das Begräbnis eines bürgerlichen Laien, kann es nicht einem mittelalterlichen Vorbild folgen, sondern ist eine Erfindung Eschenbachs. Eine Vorlage für das Sockelrelief könnte das Grabmal des burgundischen Kammerherrn Philippe Pot (gest. 1493) sein, ursprünglich in der Abteikirche von Cîteaux, heute im Pariser Louvre. In der Geschichte der Pariser Akademie, die Luise Gottsched („Gottschedin") 1751 in deutscher Übersetzung veröffentlichte und die wahrscheinlich in Mainz bekannt war, wird es beschrieben:

„In der Kapelle St. Johanns des Täufers, sieht man ein prächtiges Grabmaal, nämlich Philipp Pots seines, welcher [...] auf einem Grabe [...] liegt, und von acht Leidtragenden oder Klageweibern getragen wird."[57]

Das Grabmal ist auch in einem Kupferstich abgebildet, der als Vorlage für das Frauenlobrelief gedient haben könnte. Fechenbach wurde 1795 Bischof von Würzburg, wo er sich ebenfalls dem Andenken eines mittelalterlichen Dichters widmete; die Kriegsläufe nach der Französischen Revolution verhinderten aber die Realisierung eines Denkmals für den in Würzburg begrabenen Walter von der Vogelweide.[58]

Mit dem Bild der Frauen, die den Sarg tragen, schuf Eschenbach das Vorbild, die „Ikone", für eine ganze Reihe von künstlerischen Darstellungen Frauenlobs. Schon 1790 findet sich die Szene wieder in Johann Adam Ignaz Hutters *Historischem Taschenbuch für das Vaterland und seine Freunde (Abb. 17)*.[59] Mehrere fröhlich-naiv und keineswegs traurig wirkende Frauen tragen den im offenen Sarg aufgebahrten, mit Lorbeer bekränzten Frauenlob aus dem Dom in den Kreuzgang, davor Geistliche sowie Kreuz- und Fahnenträger. Hutters mit zwölf Kupferstichen illustriertes Taschenbuch schildert Episoden aus der Mainzer Stadtgeschichte; Frauenlob findet sich hier unter anderem in Gesellschaft von Drusus, Bonifatius, Erzbischof Heinrich von Virneburg und Markgraf Albrecht Alcibiades

..............................

57 Gottsched 1751, S. 220, Kupferstich zwischen S. 218 und 219.
58 Reuss 1843, S. 5; Stackmann 1997, S. 198.
59 Hutter 1790, vor S. 241. Zu Hutter: Pelgen 2010.

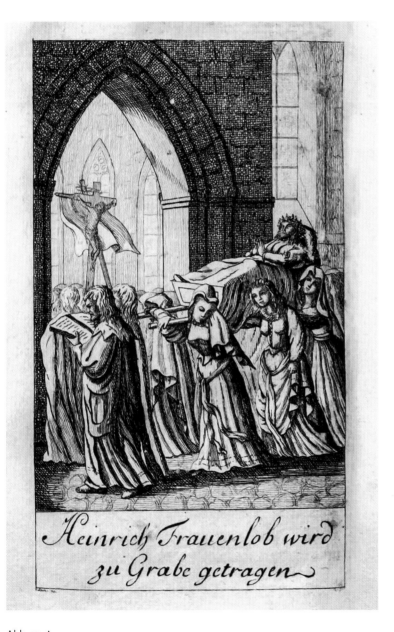

Abb. 17 ▲

Franz Philipp Löhr, Frauenlob wird zu Grabe getragen, Kupferstich von Gerhard Reussing, in: Hutter 1790, Bayerische Staatsbibliothek München, 1100860 Res/H.misc.293k, Tafel nach S. 240

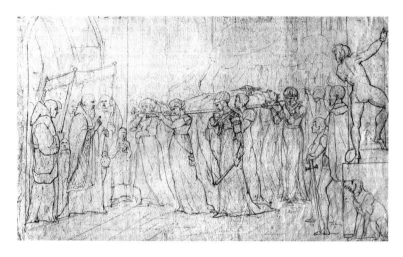

Abb. 18 ▲
Carl Jung, Frauenlobs Grabtragung, um 1806, Bleistift, Privatbesitz

von Kulmbach als eine der prägenden historischen Mainzer Persönlichkeiten. Als Vorbilder für das Taschenbuch nennt Hutter in seiner Vorrede auch die Werke Lorenz Westenrieders, der 1785 eine zweibändige *Geschichte von Baiern für die Jugend und das Volk* verfasst hatte und seit 1786 den *Bayrischen historischen Kalender* herausgab, und schreibt zur Entstehungsgeschichte:

„Letzteres war die Folge einer Unterredung mit meinem Freunde, dem Herrn Kanzlisten Franz Philipp Löhr, dessen Erfindungskraft in der Zeichnung von historischen Gruppen ich schon lange bewundert hatte. Derselbe ersuchte mich damals um einige Scenen, aus der Mainzer Geschichte, die er nach der Manier des berühmten Chodowiecki zu bearbeiten wünschte. Ein anderer Freund, Hr. Gerh. Reussing, erbot sich, dieselben zu radiren und ich – versprach den Text dazu".[60]

Von erheblich größerer künstlerischer Qualität als das an David Chodowieckis (1726–1801) Kupferstiche nicht heranreichende Bildchen des erst Kurmainzer, dann großherzoglich Frankfurter und schließlich königlich bayerischen Gerichtskanzlisten Franz Philipp Löhr (1769–1828) und des Stechers und Porträtmalers, Jurastudenten und späteren Mitglieds des Mainzer Jakobinerclubs Gerhard Reussing ist eine Bleistift- und

............................

60 Hutter 1790, S. VIf.; Dobras 2012, S. 51f.

Federzeichnung von Carl Jung (1787–1864): *Frauenlobs Grabtragung (Abb. 18)*.[61] Zu dieser Zeichnung wurde Jung sicher durch das 1806 erstmals veröffentlichte Gedicht *Heinrich Frauenlob. Gewidmet den Bewohnern von Mainz* seines Vaters Franz Wilhelm Jung angeregt. 1806 studierte Carl Jung in Wien zusammen mit seinem Frankfurter Malerfreund Franz Pforr (1788–1812), aus dessen Nachlass das Blatt stammt. Acht vornehme, in lange modische Empiregewänder mit Elementen „altdeutscher" Tracht gekleidete Damen tragen auf einer Bahre den „Poeta laureatus" aus einer weihrauchgeschwängerten gotischen Kirche in den Kreuzgang, an dessen Zugang sie Ordensgeistliche und Ministranten empfangen. Ein adliger Herr beobachtet, gestützt auf sein Schwert, den Zug der Frauen, ein anderer Mann klettert auf den Sockel einer Säule des Kirchenschiffs, um die Szene besser betrachten zu können.

Nicht mehr erhalten sind zwei Gemälde von Nikolaus Müller, die der Korrespondent „B-n" in seinen *Nachrichten aus Mainz* 1820 im *Morgenblatt für gebildete Stände* (14. Jahrgang, Nr. 287) und dessen Beilage *Kunstblatt 96* erwähnt:

„Nicolaus Müller ist durch schriftstellerische Arbeiten […] von der Malerey fast ganz abgezogen worden. [… Das Bild, Anm. A. N.] Frauenlob von den Weibern zu Grabe getragen, wovon Hr. Hofrath Jung ein so schönes Gedicht gesungen, ist auch schon ganz gezeichnet und hat eine große Mannigfaltigkeit und vielen Ausdruck in den Figuren. Beyde, wahrhaft deutsche Gegenstände, sind, so viel ich weiß, noch von keinem Künstler bearbeitet worden und übertreffen doch die meisten durch die Fülle der Ideen, die sich dabey entwickeln lassen" (S. 383). Zum anderen Gemälde der beiden „deutschen Gegenstände", der Sänger im Kreis von Frauen, folgen weiter unten noch nähere Einzelheiten. Unter „B-n" verbirgt sich sicher G. C. Braun, der „auch als Ölmaler und Zeichner keineswegs unbedeutend" war, wie der Schriftsteller Friedrich (von) Mathisson 1827 anmerkt.[62] Friedrich Heinrich von der Hagen erwähnt 1838 „vier Scenen aus seinem [=

..............................

61 Thommen 2014, S. 190.
62 Matthisson 2007, S. 166.

Frauenlobs] Leben, die G. C. Braun in zwei Cartons, und später zwei Bleistiftzeichnungen entworfen, welche der Kronprinz von Baiern erhielt".[63] Im Besitz der Staatlichen Graphischen Sammlung München und des Wittelsbacher Ausgleichsfonds sind heute keine Werke von Braun nachweisbar.

5 | EIN MAINZER THEMA:
FRAUENLOB IM WERK DER BRÜDER LINDENSCHMIT

G. C. Braun veröffentlichte 1832 in den *Quartalblättern des Vereins für Literatur und Kunst zu Mainz*, dessen Ehrenpräsident F. W. Jung war, einen Abriss von Leben und Werk Frauenlobs und wies darauf hin, dass „den verblichen Sänger [...] in einer Tuschzeichnung [...] W. Lindenschmit dargestellt" habe.[64] Dieses Blatt erwähnt auch Georg Kaspar Nagler (1801–1866) 1839 in seinem *Neuen allgemeinen Künstlerlexikon* als Gegenstück zu einer Zeichnung, die die Auffindung der Leiche des Mainzer Stadthauptmanns Fust 1460 zeigte: „Die andere Zeichnung schildert die Scene, wie die Mainzer Frauen ihren letzten Minnesänger Heinrich Frauenlob zu Grabe tragen". Die Tuschzeichnung befand sich damals im Besitz des Großherzoglichen Museums in Darmstadt,[65] jedoch besitzen heute weder das Landesmuseum noch das Schlossmuseum Darmstadt beziehungsweise die Hessische Hausstiftung in Schloss Fasanerie Arbeiten von Wilhelm Lindenschmit (1806–1848) oder seinem Bruder Ludwig (1809–1893) mit diesem Thema. Die Zeichnung eines langhaarigen und bärtigen Männerkopfes mit geschlossenen Augen in der Staatlichen Graphischen Sammlung München, die Wilhelm um 1826 anfertigte, ist wohl eine Studie zum „Begräbnis Frauenlobs."[66] Dass sich das Brüderpaar, das zu den bekanntesten Mainzer Künstlern des 19. Jahrhunderts zählte, mit dem Thema „Frauenlob" befasste, ist angesichts der zunehmenden Beschäftigung mit dem Sänger in der Stadt, in der er lebte und starb, kein Wunder. Ludwig Lindenschmit widmete sich ihm mehrfach. Nagler erwähnt in seinen *Monogrammisten* 1871 ein Gemälde *Heinrich Frauenlob*

...........................

63 Hagen 1838, S. 739, Anm. 3.
64 Braun 1832, S. 22.
65 Nagler Künstler-Lexikon 1839, S. 535.
66 Staatliche Graphische Sammlung München, Inv.-Nr. 2346 Z. Suhr 1984/85, S. 7, Abb. 3.

24. *November 1318* im Besitz der „Großherzogin Mathilde von Hessen-Rhein".[67] Wahrscheinlich ist dieses Bild identisch mit einem Blatt, das 1845 in München ausgestellt war:

„Eine mit zarter Sorgfalt ausgeführte Tuschzeichnung von Ludwig Lindenschmit in Mainz, das Begräbniß des Minnesängers Heinrich Frauenlob durch die Mainzer Frauen, verdient wegen der äußerst lieblichen Motive großes Lob", schrieb das *Morgenblatt für gebildete Leser* (S. 358), und die *Münchner Blätter für Kunst, schöne Litteratur und Unterhaltung in wöchentlichen Lieferungen mit artistischen und musikalischen Beilagen* (S. 98) befanden: „Lindenschmit in Mainz hatte unsere Ausstellung mit einer sehr werthvollen Tuschzeichnung beschickt: das Begräbniß des Minnesängers Heinrich Frauenlob durch die Frauen in Mainz, Eigenthum Ihrer k.Hoh. der Frau Erbgroßherzogin [Mathilde] von Hessen [seit 1848 Großherzogin]. Edle hohe Frauengestalten in faltenreichen Gewändern, welche in ihren Mienen tiefen Schmerz bei würdevoller Haltung zeigen, tragen auf einer Bahre in offenem Sarge den verblichenen Sänger zur Gruft. Sie durchschreiten mit ihrer theuren Last das Innere des Doms, vor ihnen das kirchliche Gepränge und hinter ihnen ein Zug von trauernden Frauen und Mädchen."

Die Graphische Sammlung des Landesmuseums Mainz besitzt eine vorbereitende, zum Teil grau lavierte Bleistift- und Federzeichnung der Szene sowie Bleistiftstudien zu einzelnen Frauen- und Mädchenfiguren *(Abb. 19-22).*[68] Der Mainzer „Verein für Literatur und Kunst" ließ 1846 das Bild als Nietenblatt für das Jahr 1847 von Franz Hanfstaengl (1804–1877) in München lithographieren, eine weitere Federlithographie, bezeichnet „Joh. Gessner fecit – gezeichnet vom 20. August bis 18. Sept.

........................

67 Nagler Monogrammisten 1871, S. 385, Nr. 1172.
68 Landesmuseum Mainz, GDKE, Graphische Sammlung Inv.-Nrn. GS 0-4105, GS 1983-261, GS 0-2851, GS 0-2733. Kat. Mainz 1983, S. 89, Nr. 63.

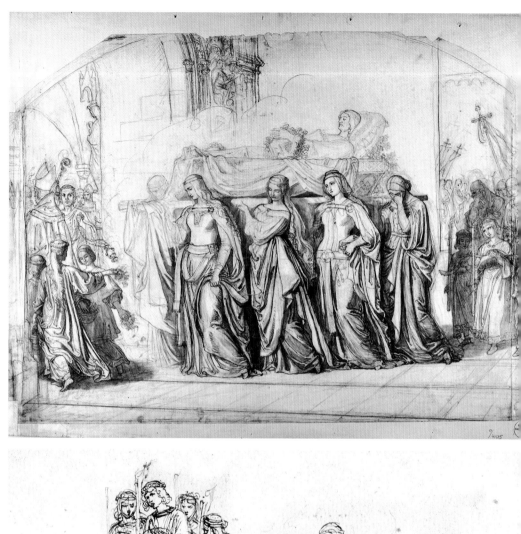

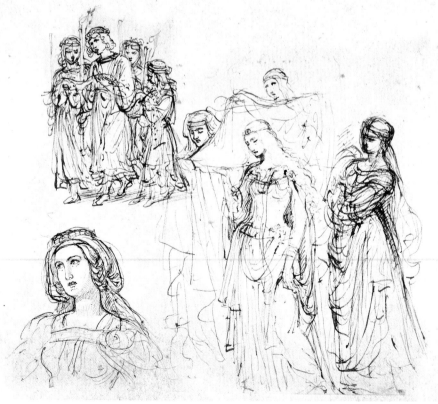

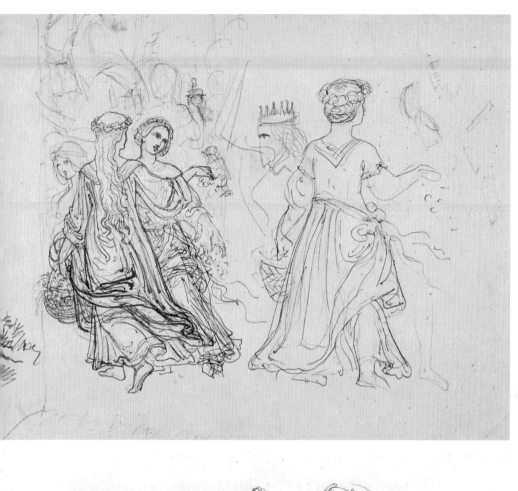

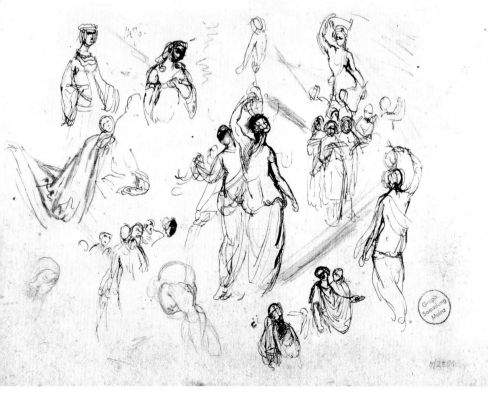

Abb. 19 - 22 ◄◄
Ludwig Lindenschmit, vier Entwürfe und Detailstudien zu der Zeichnung *Das Begräbnis des Minnesängers Heinrich Frauenlob durch die Mainzer Frauen* (um 1846/47): *Kompositionsentwurf*, Bleistift, Feder, grau laviert, Deckweiß; – *Blumen streuende Mädchen*, Bleistift; – *Trauernde und Betende*, Bleistift, Feder; – *Kerzen tragende und singende Mädchen* sowie *Sargträgerinnen*, Bleistift; jeweils Landesmuseum Mainz, GDKE, Graphische Sammlung (GS 0/4105; GS 1983-261; GS 0-2733; GS 0-2851)

1850" *(Abb. 23)*, bezeugt das große Interesse am Motiv.[69] Die edlen Frauen und Jungfrauen – einige tragen das Haar offen, andere bedeckt oder verschleiert –, die den offenen Sarg mit dem Dichter tragen, dem ein Blumenkranz ins Haar geflochten und dem seine Zither in die toten Hände gelegt wurde, und die ihnen folgenden Mädchen mit ihren Kerzen streben durch das südliche Seitenschiff des Domes dem Memorienportal zu. Unter dem mit den Statuen von St. Martin und St. Katharina geschmückten Bogen erwartet sie ein Erzbischof mit Stab und Mitra, wohl Peter von Aspelt, der der Überlieferung nach den Sänger an seinen Hof brachte und dessen Bestattung im Domkreuzgang genehmigte. Lindenschmit ist also sichtlich um historische und topographische Genauigkeit bemüht – allerdings ist das Portal der Memorie erst rund hundert Jahre nach Frauenlobs Tod errichtet worden!
1843 hatte Ludwig Ettmüller *Heinrichs von Meißen des Frauenlobes Leiche, Sprüche, Streitgedichte und Lieder* vollständig ediert und erläutert[70] und damit das Interesse an dem Meistersinger und seinem Werk beflügelt, nicht nur in Mainz. Ganz sicher Mainzer Herkunft ist aber der Schöpfer eines unsignierten und undatierten Ölgemäldes *(Abb. 24)* aus der zweiten Hälfte des 19. Jahrhunderts mit dem Thema *Frauenlobs Beisetzung im Mainzer Domkreuzgang*, das vor einiger Zeit das Dom- und Diözesanmuseum aus Privatbesitz erwerben konnte.[71] Der Künstler lässt den Trauerzug aus dem Kreuzhof an der Totenleuchte, dem „Wendelstein", vorbei an die Stelle im Ostflügel des Domkreuzgangs ziehen, an der die Frauenlobgrabplatte im 18. Jahrhundert stand. Im Hintergrund ist der Zugang ins südliche Seitenschiff zu sehen. Dem Maler waren die örtliche Situation und die Überlieferung bekannt, denn in den *Quartalblättern* des Jahres 1832 schreibt G. C. Braun:

......................

69 Landesmuseum Mainz, GDKE, Inv.-Nr. GS 0-1237; Bischöfliches Dom- und Diözesanmuseum Mainz Inv.-Nr. G06252. Kat. Mainz 1983, S. 89, Nr. 64; Suhr 2009, S. 61, Abb. 76; Dobras 2012, S. 53, Abb. 4.
70 Ettmüller 1843.
71 Bischöfliches Dom- und Diözesanmuseum Mainz, Inv.-Nr. M 14653.

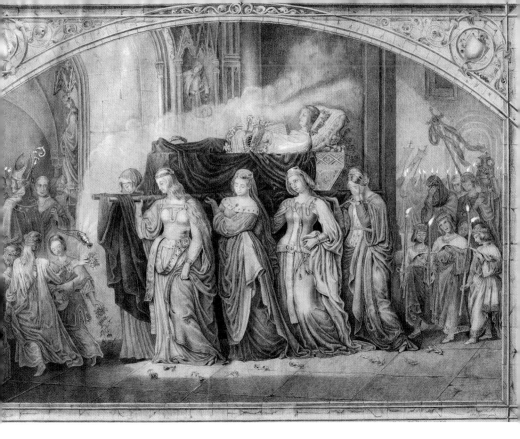

Abb. 23 ▲
Ludwig Lindenschmit, Frauenlobs Begräbnis, 1850, Lithographie von Johannes Gessner,
Bischöfliches Dom- und Diözesanmuseum Mainz, Inv.-Nr. G 06252

„Der Wendelstein ist ein am Ecke der Domschule (etwa acht Schritte vom
ehemaligen Grabstein) schön verziertes Häuschen, worin man vormals
das Licht zu unterhalten pflegte […]. Der Name Wendelstein scheint vom
Umwenden (bei der Prozession) herzurühren, indem gegen die Ecken hin
bei der Umkehr sie standen."[72]
Der Künstler greift bei seinen Figuren auf Vorbilder verschiedener Jahr-
hunderte zurück. So ähneln zwei der Frauen den sogenannten Naum-
burger Stifterfiguren, der Priester erinnert an Porträts des Pfarrers von
Ars, und die unmotiviert im Kreuzgang sitzende und spinnende Frau in
Rückenansicht ist die Kopie eines barocken Vorbildes.

...........................

72 Braun 1832, S. 21f.

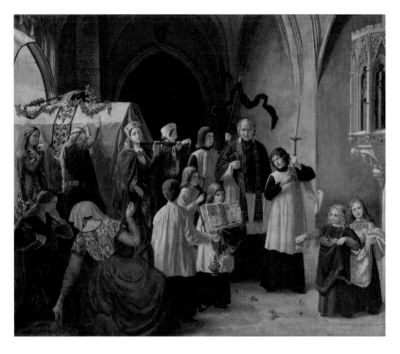

Abb. 24 ▲
Frauenlobs Beisetzung im Mainzer Domkreuzgang, Mainz (?), zweite Hälfte 19. Jh., Öl/Pappe,
Bischöfliches Dom- und Diözesanmuseum Mainz, Inv.-Nr. M 14653

6 | DER TOTE FRAUENLOB MACHT KARRIERE

Nicht nur Mainzer Autoren wie Nicolaus Vogt, der bereits 1792 seinen
dramatischen Versuch *Heinrich Frauenlob oder der Sänger und der Arzt*
veröffentlicht hatte,[73] oder F. W. Jung, dessen Gedicht *Heinrich Frauen-
lob* 1819 in zweiter Auflage herauskam,[74] fanden Interesse an Leben
und Werk, Geschichte und Mythos ihres ein halbes Jahrtausend älte-
ren Kollegen. 1837 erschienen die gesammelten Gedichte von Anastasius
Grün, unter welchem Pseudonym der aus Laibach stammende liberale
Politiker Anton Alexander Graf von Auersperg einer der erfolgreichsten
Lyriker seiner Zeit wurde. Seine Romanze *Heinrich Frauenlob* hatte er erst-
mals in Wiener Zeitschriften 1825/26 veröffentlicht:

..............................

73 Vogt 1792.
74 Jung 1819.

„In Mainz ist's öd und stille, die Straßen wüst und leer,
Nur Schmerzgestalten ziehen im Trau'rgewand umher. [...]
Sechs Jungfraun in der Mitte, die tragen Sarg und Bahr'
Und nahn mit dumpfem Liede dem reichen Hochaltar. [...]
Auf schwarzem Sargtuch ruhet ein frisches Lorbeerreis,
Die grüne Sängerkrone, der hohen Lieder Preis,
Und eine goldne Harfe, die lispelt leis und lind,
Die Saiten bebend trauernd, durchweht von Abendwind.
Wer ruht wohl in dem Sarge, von Todeshand erfaßt?
Starb euch ein lieber *König*, daß alt und jung erblaßt?
Ein König wohl der Lieder, der *Frauenlob* genannt,
Ihn ehrt noch in dem Grabe das deutsche Vaterland. [...]
Sei klanglos auch die Harfe, von Trauerflor umhüllt,
Es klingen doch die Lieder, es lebt des Sängers Bild.
Drum auf! Ihr deutschen Sänger, die Harfen frisch gestimmt!
Bevor der Lenz verblühet, bevor der Tag verglimmt.
Und liebt ihr süße Minne, liebt ihr manch Lorbeerreis,
Singt Schönheit und singt Tugend, singt *deutscher Frauen Preis!*"[75]

Grüns Frauenlob-Gedicht fand Eingang in eine Reihe von zeitgenössischen Anthologien und popularisierte die anrührende Geschichte vom Begräbnis des Sängers. Wenn Auersperg den Dichter zu einem vorbildlichen, ja „königlichen" nationalen Heros stilisierte, erinnert dies an die Bürgerinitiativen des Vormärz, den zahllosen Denkmälern von Herrschern und Heerführern Monumente für Geistesgrößen entgegenzustellen. Frauenlob als königlicher Sänger begegnet uns noch in einem Mainzer Denkmalprojekt (s. u.). Ebenfalls 1837 veröffentlichte ein anderer Erfolgsautor, Karl Simrock, seine Sammlung von *Rheinsagen*[76] mit einem eigenen Gedicht *Frauenlob*, das die rührselige Geschichte ins Burleske, rheinisch Weinselige abwandelte:

..

75 Zit. nach Künzel 1856, S. 370f.
76 Simrock 1837.

Abb. 25 ▶
Alfred Rethel, Frauenlobs Tod, Lithographie von Jakob Fürchtegott Dielmann, in: Stolterfoth 1835, Bischöfliches Dom- und Diözesanmuseum Mainz, Inv.-Nr. B 14654

„Umsonst nicht stimmte Frauenlob sein Saitenspiel den Frauen,
Warum er sang der Frauen Lob, ich will es euch vertrauen.
Sie wußten was man liebt und hofft und in verschwiegner Laube
Entzückten sie den Sänger oft beim süßen Saft der Traube.
Da wandt er ganz auf ihren Preis zum Dank des Liedes Gabe
Und als er starb, ein munterer Greis, sie trugen ihn zu Grabe.
Und träuften auf die Dichtergruft des Weines solche Fülle,
Ein goldner See mit würz'gem Duft umwogte seine Hülle.
Dem sie den sangesheisern Mund im Leben gern begossen,
Dem kam nun auf geweihtem Grund die Neige nachgeflossen.
Der ganze Kreuzgang schwamm im Wein, es war so mancher Eimer:
Noch duftet um sein morsch Gebein der edle Laubenheimer.
So ist ein Dienst des andern wert, umsonst will ich nicht singen:
Die in die Laube mich begehrt, der soll mein Lied erklingen." [77]

Die Veröffentlichung von einigen Liedern Frauenlobs aus der Jenaer Handschrift durch Ludwig Ettmüller und G. C. Brauns Abriss von Leben und Werk des Meistersingers, beide in den *Quartalblättern* 1832 erschienen, regte laut ihrem Vorwort die Dichterin Adelheid von Stolterfoth an, *Frauenlobs Tod* in ihren Zyklus *Rheinischer Sagen-Kreis* 1835 aufzunehmen.[78] Den Balladen waren jeweils eine historische Erläuterung und eine ganzseitige Illustration beigegeben. Die Bebilderung des Gedichtbandes übernahm Alfred Rethel (1816–1859), sein Düsseldorfer Malerfreund Jakob Fürchtegott Dielmann (1809–1885) lithographierte seine Bleistiftzeichnungen, die heute im Dresdner Kupferstichkabinett aufbewahrt werden. Die Zeichnung *Frauenlobs Tod (Mainz)* *(Abb. 25)* von 1834 zeigt 15 „altdeutsch" gewandete und frisierte Damen, die trauernd um den abgestellten offenen Sarg des lorbeerbekränzten Dichters in einem mittelalterlichen Kirchenraum stehen;[79] einige tragen lange Kerzen, getreu den Versen Stolterfoths:

..............................

77 Zit. nach Künzel 1856, S. 371.
78 Stolterfoth 1835, S. 3f.
79 Kupferstichkabinett Dresden, Inv.-Nr. C 1897-28.

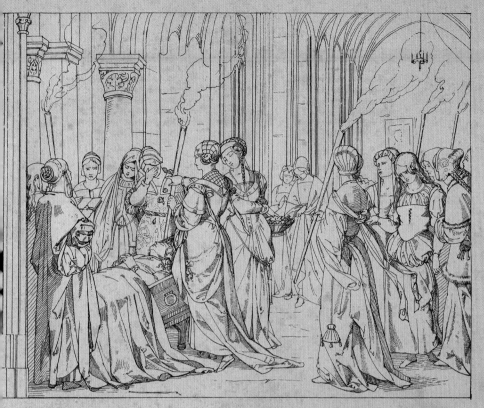

Frauenlob's Tod.

„Es läuten alle Glocken
Zu Mainz mit Trauerklang,
Und durch des Domes Hallen
Tönt ernster Grabgesang.
Ein Zug von edlen Frauen
Zieht ein durch's hohe Thor,
Und schwarze Flöre wallen
Es ragt ein Sarg empor.
Und um die schwarzen Fahnen
Flammt helles Kerzenlicht,
Und stralt auf manches holde
Verweinte Angesicht.
Und stralt auf einen Todten
Mit sanftem Glanz hinab,
Den acht der schönsten Frauen
Getragen in das Grab. [...]".

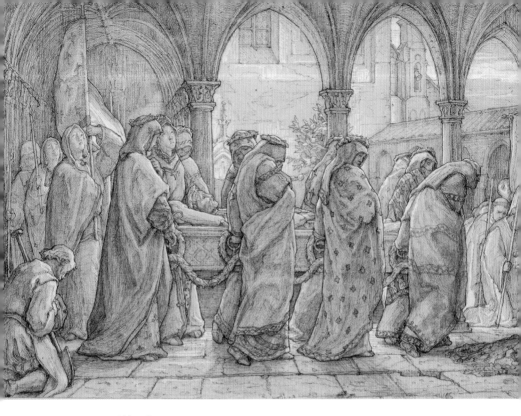

Abb. 26 ▲
Alfred Rethel, Frauenlobs Begräbnis, 1852, Bleistift mit Wasserfarben, Staatliche Kunstsammlungen Dresden, Kupferstichkabinett, Inv.-Nr. C 1897-69

Nachdem 1837/38 Grüns und Simrocks *Frauenlob*-Verse und Friedrich Heinrich von Hagens *Minnesinger* erschienen waren, wandte sich Rethel erneut dem inzwischen weithin bekannten Thema zu. 1840 schenkte er einer befreundeten Aachener Familie *Frauenlobs Begräbnis,* eine Bleistiftzeichnung mit weißen Kreidehöhungen: Eine von einem Priester und Messdienern angeführte Prozession von verschleierten, mit Blütenreifen bekränzten Frauen in langen Gewändern zieht durch zwei Flügel eines romanischen Kreuzgangs. Die Bahre, auf der sie den toten Frauenlob tragen, ist mit Festons geschmückt. Die Zeichnung ist heute Bestandteil der Collection Frederick und Lucy S. Herman, Fralin Museum of Art, University of Virginia. Ähnlich ist eine dritte, größere und detaillierter ausgearbeitete – und besonders schöne – Bleistiftzeichnung von 1852, heute im Dresdner Kupferstichkabinett *(Abb. 26).*[80] Der Kreuzgang und die durch die Arkaden sichtbare Kirche sind nun gotische Bauwerke, der Sarg ist zusätzlich mit Lorbeerkränzen geschmückt, im Zug werden Kirchenfahnen mitgetragen, der Priester wartet vor der im Boden des Kreuzgangs schon

..............................

80 Kupferstichkabinett Dresden, Inv.-Nr. C 1897-69.

ausgehobenen Gruft. Die Kleider einiger Frauen hat Alfred Rethel mit
zahlreichen Blütenmustern und Zierborten in Wasserfarben angereichert.[81]
Rudolf Bendemann (1851–1884), der Sohn von Rethels Kollegen an der
Düsseldorfer Akademie, Eduard Bendemann (1811–1869), malte 1879
Frauenlobs Begräbnis. Das 123 x 165 cm große Ölgemälde war 1880 in
Düsseldorf, 1883 in Dresden ausgestellt, kam in Privatbesitz und wurde
1885 in Berlin aus der „Concours-Masse des Sparkassenrendanten Voss
zu Verden" versteigert. Im Auktionskatalog wird es so beschrieben: „‚Die
Bestattung Frauenlobs'. Frauen tragen den Dichter, welcher, die Harfe
im Arm, auf einer Bahre liegt, durch einen Kreuzgang".[82] Blumen streu-
ende Mädchen gehen ihnen voraus, Mönche knien andächtig neben der
Prozession. Das Bild ist heute verschollen, aber sein Aussehen dank einer
Xylographie von Richard Brend'amour (1831–1915) bekannt, die 1882 in
der *Gartenlaube* und erneut im *Bildersaal deutscher Geschichte* (um 1900)
abgedruckt wurde *(Abb. 27).*[83] Das Museum Kunstpalast Düsseldorf be-

...........................

81 Ponten 1911, S. 16, 65, 170.
82 Lepke 1885, S. 9, Nr. 34.
83 Boetticher 1891, S. 83, Nr. 4; Bär/Quensel 1900, S. 110.

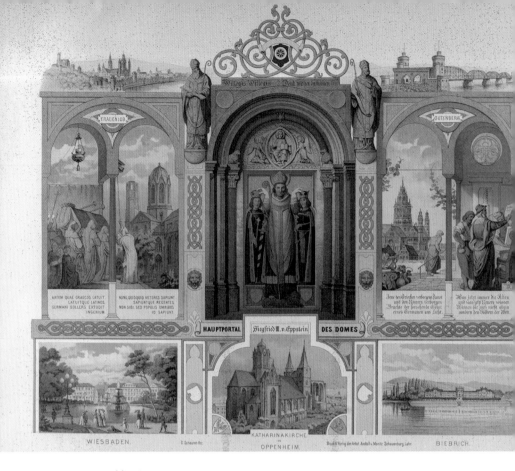

Abb. 28 ▲
Caspar Scheuren, Das Goldene Mainz nebst Umgebung, 1880, Farblithographie in:
Scheuren 1880, Bischöfliches Dom- und Diözesanmuseum Mainz, Inv.-Nr. G 14638

sitzt eine kleinformatige Ölskizze in bräunlichen Tönen, in der die Sze-
ne auf die zentrale Gruppe konzentriert ist, die aufwändige romanische
Architektur des ausgeführten Gemäldes fehlt hier noch.[84]
Ein weiterer Künstler der Düsseldorfer Malerschule, Caspar Scheuren
(1810–1887), widmete 1880 in *Der Rhein von den Quellen bis zum Meere*
eines der großen Souvenirblätter im Quer-Imperial-Folio-Format und als
Farblithographie dem *Goldene*[n] *Mainz nebst Umgebung,* mit Ansichten
von Oppenheim, Wiesbaden, Biebrich, der Mainzer Rheinfront und der
Weisenauer Eisenbahnbrücke *(Abb. 28).*[85] Im Mittelpunkt steht das Epi-
taph Siegfrieds III. von Eppstein aus dem Mainzer Dom, eingepasst in das
Marktportal, links und rechts begleitet von zwei Doppelarkaden, hinter

...........................

84 Museum Kunstpalast Düsseldorf, Inv.-Nr. 4380. Markowitz 1969, S. 50.
85 Scheuren 1880.

Der Verein

für Kunst und Literatur

zu MAINZ

ernennt durch dieses DIPLOM Herrn

Abb. 29 ▲

Ludwig Lindenschmit, Johannes Gutenberg (links) und Frauenlob (rechts), Mitgliedsurkunde des „Vereins für Kunst und Literatur zu Mainz", 1846, Farblithographie von P. Calvi zunächst bei A. Weingärtner, dann bei J. Lehnhardt in Mainz, Stadtarchiv Mainz, ZGS/D 118

denen historische Szenen und Teilansichten des Domes sichtbar werden: Links tragen mit Kapuzen verhüllte Gestalten einen Sarg, auf dem ein Lorbeerkranz liegt, eine Person läutet die Totenglocke, im Hintergrund die Osttürme des Domes, noch mit der Eisenkuppel von Georg Moller (1784–1852), die bereits seit 1875 durch Petrus Cuypers' (1827–1921) neuromanischen Vierungsturm ersetzt war, im Zwickel des Zwillingsfensters die Inschrift FRAUENLOB. Rechts ist Gutenberg in seiner Werkstatt vor dem Westbau des Domes zu sehen.

Die parallele Darstellung von Frauenlob und Gutenberg als den beiden berühmtesten Mainzern findet sich schon in Ludwig Lindenschmits Entwurf für die Mitgliedsurkunde des „Vereins für Kunst und Literatur zu Mainz" von 1846, als Farblithographie von P. Calvi zunächst bei A. Weingärtner, dann bei J. Lehnhardt in Mainz gedruckt *(Abb. 29)*: In der Mitte eine Ansicht von Mainz, links unten die Allegorie der Malerei, rechts

unten die der Literatur, in den Zwickeln links oben Gutenberg, rechts oben Frauenlob.[86] Zu den Künstlern des späten 19. Jahrhunderts, die eben-falls Frauenlobs Begräbnis darstellten, gehören unter anderem die viel-beschäftigten Illustratoren von Unterhaltungsliteratur und Publikums-zeitschriften Heinrich Merté (1837–1917), Adolf Cloß (1840–1894) und Edmund Brüning (1865 – unbekannt). In Cloß' Xylographie schleppen die Frauen einen Katafalk durch eine Kirche, in Mertés Holzstich tragen sie, angeführt von einem Bischof, die Bahre durch eine spätmittelalter-liche Phantasiestadt mit Kirche, Rathaus und Stadtturm, und in Brünings Jugendstil-Illustration in Gustav A. Ritters *Deutsche(n) Sagen* (1904)[87] schreiten die modischen Damen mit Stirnreif und Tüllschleier samt ihrer teuren Last, dem lorbeerbekränzten Sänger im offenen Sarg, durch das Figurenportal einer gotischen Kathedrale und nicht des Mainzer Domes *(Abb. 30)*. Ähnlich ist ein Holzschnitt von Joseph Swain (1820–1909) nach einer Zeichnung von Matthew James Lawless (1837–1864), der 1863 als Illustration zu einem Gedicht von G. C. Swayne *Heinrich Frauenlob* in *Once a Week* erschien *(Abb. 31)*: Dieses erzählt von dem Minstrel „Henry Praise-the-Ladies", dessen sanfter Schatten über dem Liebfrauenhei-ligtum in Worms [!] spuke. „Heilige Gelübde" hätten diesem Kanoni-ker verwehrt, das zu erleben und zu genießen, was er besungen habe: Wein, Rittertum und besonders die Frauen jeden Alters, die sich bei ihm nach seinem Tod bedankten: „And eight bright ladies, crowned with flo-wers, bore to his rest the genial canon" (Und acht heitere, mit Blumen bekränzte Damen trugen den genialen Chorherren zu seiner letzten Ruhestätte). In Lawless' Zeichnung eher nach der Mode des 16. als des 14. Jahrhunderts gekleidet, schleppen die Ladies an Tragestangen den mit einem gekrönten Adelswappen [!] geschmückten Sarg, begleitet von einer Volksmenge, über der riesige Banner wehen, durch eine Stadt; die Kirche im Hintergrund ist offensichtlich nicht der Wormser, sondern der Main-zer Dom (nach Merian). Der englische Kunsthistoriker und Spezialist für

86 Stadtarchiv Mainz, Bestand ZGS/D 118 (erste und zweite Auflage). Kat. Mainz 1983, S. 89, Nr. 59; Suhr 2009, S. 60; Döring 2013.
87 Ganzseitige Illustration in Ritter 1904.

viktorianische Illustrationen Simon Cooke kommentiert: „The women are characterised in the manner of Pre-Raphaelite beauties, and the medieval backgrounds and costumes are closely linked to others working in that idiom, notably Dante Rossetti, Frederick Sandys and J. E. Millais."[88] (Die Frauen sind in der Art präraffaelitischer Schönheiten dargestellt, und der mittelalterliche Hintergrund und die Gewänder schließen sich eng an andere Künstler an, die auf diesem Gebiet arbeiteten, wie etwa Dante Rossetti, Frederick Sandys und John Everett Millais).

Durch James Robinson Planchés *Lays and Legends of the Rhine* (London 1832) mit einem Poem *Frauenlob, the last of the Minnesingers* und die 1847 in Frankfurt erschienenen englischen Übersetzungen der Gedichte von Adelheid von Stolterfoth und Anastasius Grün war Frauenlob auch in England bekannt geworden.

7 | DER TASSO VON MAINZ

Victor Hugo beschreibt in *Le Rhin* (1842) seinen Besuch im Mainzer Domkreuzgang im Jahr 1838, bei dem er auf das Denkmal für Frauenlob stößt: „J'ai distingué dans l'ombre une tête de pierre sortant à demi du mur et ceinte d'une couronne à trois fleurons d'ache comme les rois du onzième siècle [...]. Au-dessous, la main d'un passant avait charbonné ce nom: FRAUENLOB. Je me suis souvenu de ce Tasse de Mayence, si calomnié pendant sa vie, si vénéré après sa mort. Quand Henri Frauenlob fut mort en 1318, je crois, les femmes de Mayence qui l'avaient raillé et insulté voulurent porter son cercueil."[89] (Ich konnte im Dunkeln ein steinernes Haupt erkennen, das zur Hälfte aus der Mauer hervortrat und von einer Krone mit drei Lilienaufsätzen bekränzt war, wie sie die Könige des elften Jahrhunderts trugen [...]. Darunter hatte die Hand eines Besuchers mit Kohle den Namen FRAUENLOB geschrieben. Ich erinnerte mich an diesen Tasso von Mainz, der zu Lebzeiten so verleumdet, nach seinem Tod

..............................

88 Cooke 2014 (mit Abb.).
89 Hugo 1842, S. 133.

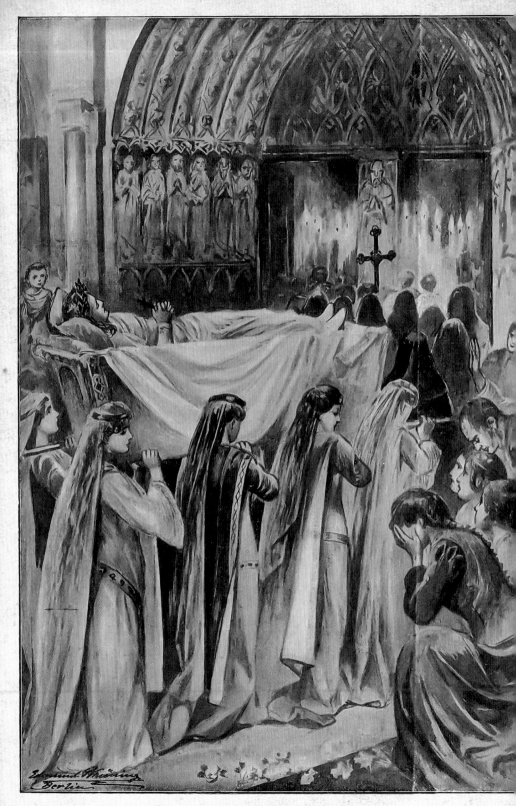

Frauenlob.

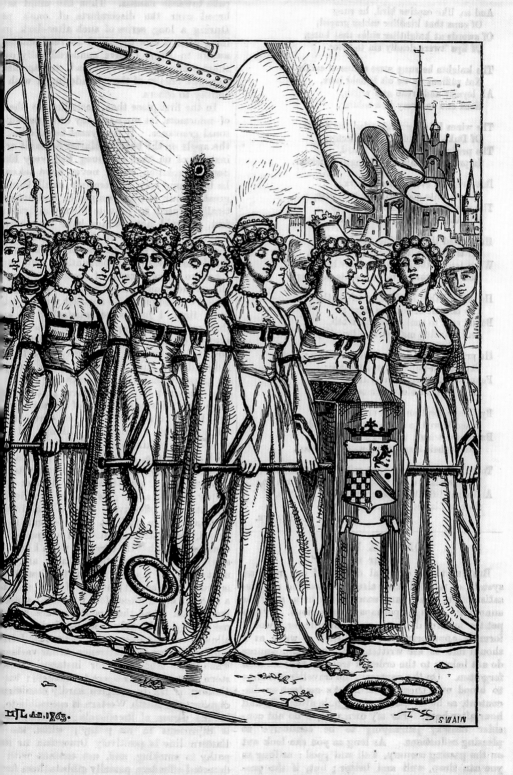

Abb. 32 ▶
Nicolaus Vogt, Frauenlob, Lithographie von Joseph Nicolaus Peroux in: Vogt 1821, Bischöf-
liches Dom- und Diözesanmuseum Mainz, Inv.-Nr. G 14639

so verehrt worden war. Als Heinrich Frauenlob (meines Wissens) im Jahr
1318 starb, wollten die Frauen von Mainz, die ihn verspottet und belei-
digt hatten, unbedingt seinen Sarg tragen).
Für Hugos Annahme, Frauenlob sei ähnlich dem zurückgewiesenen und
ausgenutzten Dichter in Goethes Drama *Torquato Tasso* von Frauen ver-
spottet, verleumdet und beschimpft und erst nach dem Tod geehrt wor-
den, gibt es keinen Hinweis in den zeitgenössischen Quellen. Es handelt
sich sicher um ein romantisches Konstrukt. Die Darstellung Torquato
Tassos im Kreis der Frauen, genauer: der beiden Leonoren, könnte aller-
dings anregend für Zeichnungen und Gemälde gewesen sein, die Frau-
enlob in weiblicher Gesellschaft zeigen. Die bekannten Bilder Tassos und
der Frauen von Carl Ferdinand Sohn (1805–1867) stammen allerdings
erst aus den Jahren 1834/39. In den oben zitierten *Nachrichten aus Mainz*
im *Morgenblatt für die gebildeten Stände* von 1820 wird als Gegenstück
zum Begräbnisbild ein weiteres Werk von Nikolaus Müller genannt:
„Ein schon weitgediehenes Oelgemälde, der Sänger Heinrich Frauen-
lob im Kreis von Frauen seine Lieder zur Cither singend, erregt große
Erwartungen, denn die Erfindung ist ebenso originell als lieblich, und
die Weiblichkeit stellt sich schon in mehreren vollendeten Köpfen aufs
schönste dar. Möge der geniale Künstler alle seine Kräfte auf dieß Werk
wieder ganz zu wenden in den Stand gesetzt werden." 1832 wird das Bild
noch einmal von G. C. Braun in den *Quartalblättern* erwähnt: „Nikolaus
Müller hat den Frauenlob vorgestellt, wie er vor den Frauen singt."[90]
Zur selben Zeit, 1821, erschienen die *Rheinischen Bilder* von Nicolaus
Vogt, 24 Balladen und Legenden, die der zugleich als Miniaturmaler und
Radierer tätige Joseph Nicolaus Peroux (1771–1849) mit Lithographien
nach Entwürfen Vogts bebilderte, darunter auch *Frauenlob* als Illustration
zu *Der lieben Frauen Lied*. Ein Rezensent, der österreichische Schriftstel-
ler und Journalist Franz Carl Weidmann, fand im Beiblatt zu *Der Samm-
ler* 19 (1822), S. 4f., dass die „historischen Steinzeichnungen [...] fast
sämmtlich nur mittelmäßig genannt werden können". Auf Peroux' Litho-
graphie *(Abb. 32)* sitzt Frauenlob Laute spielend vor einem gemauerten

..............................

90 Braun 1832, S. 22.

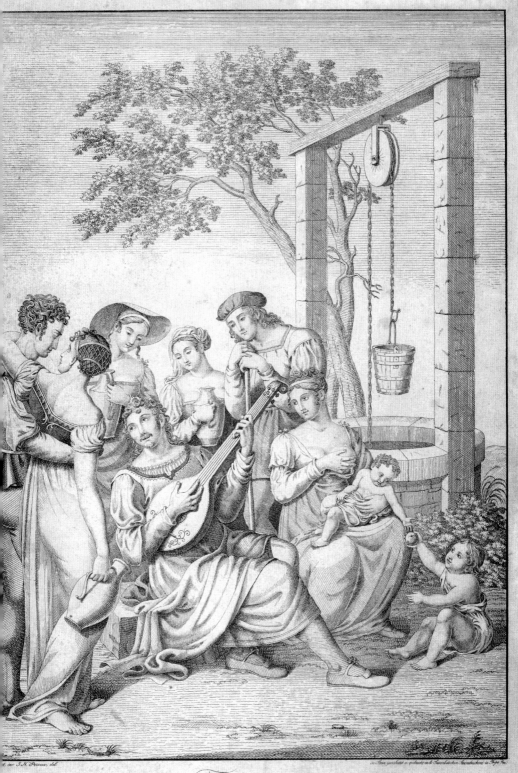

Frauenlob.

58

Ziehbrunnen, ihm lauschen zwei liebende Paare und zwei Frauen unterschiedlichen Alters, eine sitzt mit ihren zwei kleinen Kindern auf der Stufe des Brunnentroges.[91]

Der nicht weit von Mainz, nämlich in Bingen, geborene Philipp Foltz (1805–1877) malte wahrscheinlich bald nach 1843, nachdem Ettmüllers Frauenlob-Ausgabe als 16. Band der *Bibliothek der gesammten deutschen National-Literatur* erschienen war, ebenfalls den *Minnesänger Frauenlob im Kreis von Frauen*, ein oder zwei Paare sind allerdings auch dabei. Am Ausgang eines Waldes sitzt die Gruppe um den Sänger, der sich auf der Laute begleitet. Der Blick geht hinaus in die Ferne, wo eine Burg über einem weiten Tal sichtbar wird.[92] Das Gemälde im Besitz der Neuen Pinakothek wurde 1858 in der Münchener Kunstausstellung präsentiert. *Westermann's illustrirte deutsche Monats-Hefte* (5/1859, S. 315) schrieben dazu: „Frauenlob im Helldunkel des Waldes zur Abendzeit mit Mainzer Jungfrauen und einigen liebenden Paaren; das reizende Bild möchten wir bald groß ausgeführt und vollendet sehen." Das Ölbild war also offensichtlich als Skizze für ein großes, allerdings nicht realisiertes Gemälde konzipiert.

Bereits 1814 und 1824 malte der Berliner Heinrich Anton Dähling (1778–1850) einen *Wettgesang*, musizierende Männer und Frauen in mittelalterlicher Gewandung, und 1824 einen Minnesänger im Kreis seiner Zuhörer (*Ein Romanzen-Sänger*)[93]: Dichter und Dichtungen des Mittelalters fanden zunehmend das Interesse der bildenden Künstler. Ein trivialer Ableger ist ein Bildchen der Liebig-Sammelbilder-Serie S886 *L'Histoirique du Costume féminin*. In den sechs kleinen Chromolithographien repräsentiert der Meistersinger das Mittelalter: *Henri Frauenlob faisant entendre ses chants, 1280*. Der junge Dichter mit einem Blumenkranz im Haar spielt vor einer Gruppe vornehmer städtischer Damen unterschiedlichen Alters die Fiedel und singt dazu.

...........................

91 Vogt 1821.
92 Boetticher 1891, S. 334, Nr. 22; Eschenburg 1984, S. 146.
93 Boetticher 1891, S. 213, Nrn. 8 und 18. Das erste Bild befindet sich im Moskauer Puschkin-Museum, das zweite, ehemals im Besitz der Familie Knoblauch/Berlin, ist verschollen.

8 | MINNESÄNGER-DENKMÄLER

Victor Hugo war 1838 vom Grabmal Frauenlobs im Domkreuzgang sehr
angetan:

> „J'ai regardé. C'était une figure douce et sévère en même temps, une
> de ces faces empreintes de la beauté auguste qui donne au visage de
> l'homme l'habitude d'une grande pensée [...]. J'ai regardé encore cette
> noble tête. Le sculpteur lui a laissé les yeux ouverts. Dans cette église
> pleine de sépulcres, dans cette foule de princes et d'évêques gisants,
> dans ce cloître endormi et mort, il n'y a plus que le poète qui soit
> resté debout et qui veille."[94] (Ich schaute hin: Es war eine zugleich
> sanfte und strenge Gestalt, eines dieser Gesichter mit dem Ausdruck
> erhabener Schönheit, die dem Anblick eines Mannes den Eindruck
> von Gedankenfülle gibt [...]. Ich betrachtete noch einmal das edle
> Haupt. Der Bildhauer hatte seine Augen offen gelassen. In dieser Kir-
> che voll von Grabmälern, in dieser Menge von hingestreckten toten
> Fürsten und Bischöfen, in diesem eingeschlafenen und toten Kreuz-
> gang stand nur der Dichter aufrecht und war wach).

Aber manchen Mainzer Bürgern erschien nach einem halben Jahrhun-
dert das inzwischen verwitterte, bei der Beschießung der Stadt 1793
in Mitleidenschaft gezogene und zum Teil abgeblätterte Denkmal mit
dem Dichterkopf weder zeitgemäß noch dem Dichter angemessen: „Das
Ungetreue, Ungenügende, Rohe dieses Denkmals veranlaßte Mainzer
Kunstfreunde zu lebhaftem Wunsche nach einem neuen, allgemein zu-
gänglichen, den Gesetzen der Schönheit entsprechenden Erinnerungs-
mal für den edlen Sänger."[95]
Das neue Denkmal sollte ursprünglich auf einem öffentlichen Platz
aufgestellt werden. Karl Simrock teilt dazu in *Das malerische und ro-
mantische Rheinland* 1838 mit: „Man geht', schreibt [der Mainzer

94 Hugo 1842, S. 133.
95 Bamberger 1866, S. 657.

Abb. 33 ▶
Ludwig Schwanthaler, Denkmal des Heinrich von Meißen gen. Frauenlob, signiert und datiert auf dem Sockel: L. SCHWANTHALER fec. in. hon. templi. ant. 1842, 1841/42, Carrara-Marmor, Sandstein, Bischöfliches Dom- und Diözesanmuseum Mainz, Inv.-Nr. PS 00770

Gutenberg-Forscher, Anm. A. N.] J.[ohann] Wetter, mit dem Gedanken um, Frauenlob auf dem Liebfrauenplatze ein Denkmal zu errichten. Nach dem Entwurfe, welcher einst zur Ausführung gebracht werden soll, wird sich die Bildsäule des Minnesingers in mehr als Lebensgrösse auf einem ansehnlichen Postamente erheben.' Der Platz könnte wohl nicht glücklicher gewählt sein; aber man sollte die Ausführung nicht auf d e r e i n s t verschieben; wenn erst die jetzt herrschende Monumentensucht verflogen ist, möchte es wohl zu spät sein."[96]

Von einer „Monumentomanie" oder „Monumentensucht" (Schopenhauer) konnte 1838 eigentlich noch keine Rede sein, auch wenn eine solche damals immer wieder konstatiert und kritisiert wurde. Von den Denkmälern, die nicht Kriegs-, sondern Geisteshelden ehrten, existierten lediglich die für Luther in Wittenberg (Schadow), Melanchthon in Nürnberg (Heideloff) und Gutenberg in Mainz (Thorvaldsen), die für Dürer in Nürnberg (Rauch) und Schiller in Stuttgart (Thorvaldsen) waren in Arbeit, das für Beethoven in Bonn (Hähnel) seit 1835 geplant, wurde aber erst 1845 eingeweiht, mit Goethe in Frankfurt wurde Ludwig Schwanthaler 1841 beauftragt.

Auch der Auftrag für Frauenlob war „dem vortrefflichen Meister Schwanthaler in München [...] vorbehalten, ein neues, ebenso geschmackvolles als sinniges Denkmal anzufertigen".[97] Den Kontakt mit Ludwig Schwanthaler (1802–1848) hatte wohl schon 1835 der später als großherzoglicher Hofrat und Hofmaler in den Adelsstand erhobene Mainzer Arzt und Maler Eduard Heuss (1808–1880) hergestellt, der mit vielen Künstlern seiner Zeit befreundet war. Heuss vermittelte übrigens auch Schwanthalers Aufträge für das Salzburger Mozart-Denkmal (1842) und den Wiener Austria-Brunnen (1844). Das Denkmal wurde durch Spenden sowie Zuschüsse der Stadt und des Domkapitels finanziert, 1841 fertiggestellt und 1842 enthüllt. Anders als ursprünglich geplant wurde es doch keine Statue vor der Ostfront des Domes als Pendant zum Gutenberg-Denkmal vor dem Theater, sondern ein neues Grabdenkmal *(Abb. 33)*.[98]

....................................

96 Simrock 1838, S. 196 f.
97 Bamberger 1866, S. 657.
98 Zur Geschichte des Denkmals: Otten 1970, S. 141.

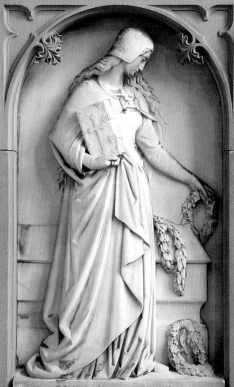

Dem frommen Sänger der heiligen Jungfrau
weiblicher Zucht und Frömigkeit
Meister Heinrich Frauenlob.
das dankbare Mainz.

O.A.D. Dni
mar viii.

in vigilia.
b. Andree. ap.

L. SCHWANTHALER

Julius Schnorr von Carolsfeld (1794–1872) wandte sich 1836 hilfesuchend an seinen historisch-topographisch versierten Mainzer Malerfreund Ludwig Lindenschmit und bat ihn um eine gezeichnete Stadtansicht des mittelalterlichen Mainz von Süden als Vorlage für die Gestaltung des Hintergrundes seines Wandbildes *Friedrich Barbarossas Reichsfest in Mainz* für die Kaisersäle der Münchener Residenz. Lindenschmit erfüllte die Bitte gern,[99] so wie er zur selben Zeit Bertel Thorvaldsen (1770–1844) Zeichnungen als Vorlagen für die Gestaltung der Figur Gutenbergs und für die Reliefs am Sockel des Denkmals zukommen ließ. Auch Schwanthaler wandte sich nicht vergeblich an seinen Freund; sie kannten sich, beide gehörten zu den an der Ausschmückung von Schloss Hohenschwangau beteiligten Künstlern. Ein Blatt in der Graphischen Sammlung des Landesmuseums mit Zeichnungen des Hauptes (das inzwischen allgemein als authentisches Bildnis angesehen wurde) und der Grablegung des Sängers sowie ergänzenden Erläuterungen zu den Maßen ist offensichtlich ein Entwurf für die Reinzeichnung, die er Schwanthaler zuschickte *(Abb. 34)*.[100] Am 20. Mai 1840 sandte dieser an seinen Freund – „Lieber Lindus" – einen im Mainzer Stadtarchiv bewahrten Brief *(Abb. 35)*, in dem er ihm seine Überlegungen erläuterte und eine Skizze beifügte. Danach sollte das Denkmal erhöht im Dominnern als Wandepitaph angebracht werden und aus drei Teilen bestehen:

> „a. das alte Relief, wo ihn die Frauen tragen /:ist schlecht gearbeitet, muß hochhinauf:/
>
> b. sein <u>altes</u> Portrait in der gothischen Rose angebracht.
>
> c. das neue Relief, die trauernde Frau am Sarge – "[101]

Eine Zeichnung in der Schwanthaler-Sammlung des Münchener Stadtmuseums *(Abb. 36)* führt diese Idee genauer aus.[102] Das Relief mit der trauernden Frau steht unter einem Dreipass in einer rundbogig geschlossenen Nische, die zwei Pilaster mit romanisierenden Kapitellen rahmen. Das Denkmal bekrönt ein spitzer, mit einem Kleeblattkreuz abgeschlossener

...........................

99 Neugebauer 2013, S. 98–101.
100 Landesmuseum Mainz, GDKE, Inv.-Nr. GS 0-2999.
101 Stadtarchiv Mainz, Bestand AS/67; Dobras 2012, S. 56.
102 Münchener Stadtmuseum, Schwanthaler-Sammlung, Inv.-Nr. S 1057.

Abb. 34 ▶
Ludwig Lindenschmit,
Studienblatt mit Details des
Frauenlob-Denkmals, Bleistift,
Landesmuseum Mainz, GDKE,
Graphische Sammlung, Inv.-Nr.
GS 0-2999

Giebel (die „gothische Rose"), worin in einem Tondo der Frauenlob-
kopf erscheint. In einer weiteren Phase veränderte Schwanthaler den
Entwurf und tauschte die Plätze der alten Reliefs, denn das im Zweiten
Weltkrieg mit dem gesamten Schwanthaler-Museum in München un-
tergegangene „Original-Modell" zeigte „[i]n der Nische des architec-
tonischen Aufbaues eine trauernde Frauengestalt, die, ein Buch (die
Gedichte Frauenlobs) in der einen Hand, mit der andern einen Kranz
auf den Sarkophag des vielbeklagten Dichters legt. In dem Aufsatz über
der Nische die Darstellung, wie der Dichter, der Sage nach, von Frauen
zu Grabe getragen wird, mit dem muthmaßlichen Porträt desselben
darüber".[103]

..............................

103 Marggraff 1867, S. 13, Nr. 102.

Lieber Lindl!

[Der folgende Text ist in deutscher Kurrentschrift handschriftlich verfasst und größtenteils unleserlich.]

wie breit

wie breit
wie hoch
wie tief

wie hoch

a

b

c

Abb. 35 ◄◄
Ludwig Schwanthaler an Ludwig Lindenschmit, Brief mit Skizzen vom 20. Mai 1840,
Stadtarchiv Mainz, AS/67

Abb. 36 ◄◄
Ludwig Schwanthaler, Entwurf für das Frauenlob-Denkmal, um 1840, Kohle (?), Münchener
Stadtmuseum, Schwanthaler-Sammlung, Inv.-Nr. S 1057

Offensichtlich wollte der Künstler zunächst die beiden Reliefs des al-
ten Denkmals in sein neues integrieren, aber schließlich blieb dieses als
Reminiszenz an den verlorenen mittelalterlichen Grabstein unangetas-
tet, der Bildhauer beschränkte sich auf das Motiv der trauenden Frau,
das letztlich aus der attischen Grabplastik herrührt: So verbindet das
von dem seit 1837 in Schwanthalers Atelier mitarbeitenden Schweizer
Bildhauer Ludwig Keiser (1816–1890) teilweise selbständig ausgeführte
Denkmal klassizistische und romantische Elemente. Der erhöhte Mit-
telteil mit dem marmornen Relief wird links und rechts gerahmt von
niedrigeren sandsteinern, dreipassbogigen, also „gotischen" Flachnischen
mit den Wappen der Stadt und des Domkapitels sowie dem Sterbedatum
Heinrichs und trägt die Inschrift: „Dem frommen Sänger der heiligen
Jungfrau / weiblicher Zucht und Frömmigkeit Heinrich Frauenlob / das
dankbare Mainz". Über ihm war – ursprünglich? – ein Gipsabguss des
Frauenlobkopfes angebracht, der später wieder entfernt wurde *(Abb. 37)*.[104]
Das Denkmal fand seinen Platz nicht im Dom, sondern im Domkreuz-
gang, wurde nach dem Zweiten Weltkrieg an dessen Außenmauer zum
Innenhof aufgestellt und steht heute im Dom- und Diözesanmuseum.[105]
Schwanthalers Frauenlobdenkmal ist das älteste in der Reihe der Mo-
numente, die das mittelalterbegeisterte 19. Jahrhundert Minnesängern
errichtete. Im selben Jahr 1842 wurde nach 12-jähriger Bauzeit die Wal-
halla bei Regensburg eröffnet, in der statt Büsten Inschriftentafeln an
die Dichter des Nibelungenliedes Wolfram von Eschenbach und Walther
von der Vogelweide erinnern. Dessen Andenken ehrte ein Jahr später
eine vom Historischen Verein für Unterfranken und Aschaffenburg ge-
stiftete Inschriftentafel an der Apsis der Neumünsterkirche in Würz-
burg, in deren Kreuzgang Walther beerdigt worden war. Gestaltet wurde
die vergleichsweise bescheidene Ehrentafel von dem Bildhauer Andreas
Halbig (1807–1869), der damals an der Außenrestaurierung der Marien-
kapelle arbeitete.[106]

..............................

104 Abb. in Bamberger 1866, S. 649.
105 Bischöfliches Dom- und Diözesanmuseum Mainz, Inv.-Nr. PS 00770.
106 Reuss 1843, S. 5.

Abb. 37 ▶
Ludwig Schwanthaler, Frauenlob-Denk-
mal mit Kopf des Sängers, Holzstich in:
Bamberger 1866, Bayerische Staatsbibliothek
München, Rar. 106-4, Tafel CXIII

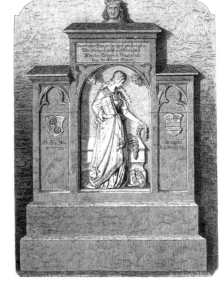

Das Mainzer Epitaph von 1783 war nach einem halben Jahrhundert als nicht mehr genügend angesehen worden, Schwanthalers Denkmal erging es ähnlich. Der Bibliothekar und Lokalhistoriker Alfred Boerckel schrieb 1881 in der Einleitung zur zweiten Auflage seines Buches *Frauenlob. Sein Leben und Dichten*:

„[Der Leser] wird auch mit dem Verfasser sich fragen, ob es nicht schön und dankenswert sei, ein öffentliches Frauenlobdenkmal zu errichten? Gegenwärtig, wo fast jeder aus der Vergangenheit herüberreichende Name in Erz oder Marmor verewigt wird, da sollte doch dem Genius Frauenlobs ein würdiges Standbild nicht länger fehlen, sollte jede kluge Frau, die ihr von ihm so beispiellos verherrlichtes Geschlecht achtet, sollte jeder edelgesinnte Freund der Musik, des Gesanges und der Dichtkunst sich dafür begeistern und mithelfen, daß dem Gründer der ersten Meistersingerschule, dem größten rheinischen Troubadour, dem gottbegnadeten Liederfürsten Frauenlob ein kunstvolles Monument erstehe."[107]

Im Frontispiz des Buches ist das Foto einer Frauenlobstatuette des Mainzer Bildhauers Heinrich Barth (1831–1892) wiedergegeben *(Abb. 38)*, offensichtlich ein Entwurf für das von Boerckel angeregte Standbild. Der Dichter ist als junger Mann in einem langen gegürteten Gewand dargestellt, die rechte Hand legt er an seine Brust, in der linken hält er eine Laute, auf dem gelockten Kopf trägt er eine (dem Relief vom Grabmal entlehnte) Lilienkrone, der Blick geht sinnend in die Weite. Der Sockel trägt die Inschrift FRAUENLOB. Vorbilder für diese Darstellung waren vielleicht die inzwischen aufgestellten Minnesängerdenkmäler.

............................

107 Boerckel 1881, Vorwort zur zweiten Auflage.

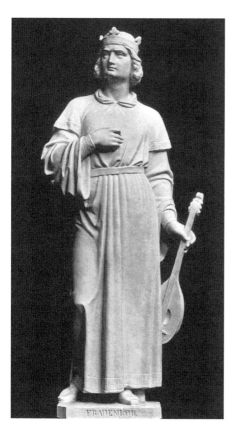

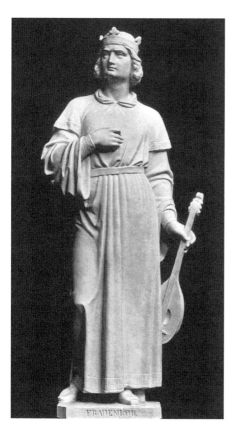

Abb. 38 ◄
Heinrich Barth, Entwurf für ein Frauenlob-Denkmal in Mainz, Fotografie nach der verlorenen Statuette, Frontispiz in: Boerckel 1881

Neben jenem für Frauenlobs „Namensvetter" Markgraf Heinrich von Meißen in der Albrechtsburg Meißen, das 1877/78 nach dem Vorbild der Miniatur im Codex Manesse von Robert Diez (1844–1922) geschaffen wurde, waren dies 1859/1861 die von König Maximilian II. gestiftete Statue Wolframs in Ober-Eschenbach (seit 1917 Wolframs-Eschenbach) von Konrad Knoll (1829–1899), und für Walther die von dem ansonsten unbekannten N. Niggl (um 1870). Letztere war ursprünglich im Auftrag König Ludwigs II. für die Eingangshalle des Bayerischen Nationalmuseums München gegossen, 1876 von der Stadt Innsbruck erworben und ein Jahr später im dortigen Walther-Park aufgestellt worden. Diese beiden Bronzeplastiken stellen die Sänger ganz ähnlich als ritterliche Gestalten in langem Gewand dar, Wolfram gestützt auf eine Harfe und mit Lorbeerkranz (Abb. 39), Walther mit dem Instrument im Arm und mit einem Stirnband in seinen wie die von Barths Frauenlob „à la Manesse" frisierten Haaren. Das sich nach rechts wendende gekrönte Haupt und die ans Gewand greifende Hand lassen auch das Vorbild des Bamberger Reiters erkennen. Das Denkmal wurde zwar nie errichtet und Barths Bozzetto ist verschollen, aber der Entwurf hatte seine Wirkungsgeschichte:

Abb. 39 ▶
Konrad Knoll, Denkmal des Wolfram
von Eschenbach, 1859/61, Bronzeguss,
Wolframs-Eschenbach

Das Brustbild des Sängers – nun mit einer Harfe zu seiner Linken und u. a. einem Wappen mit dem Mainzer Rad und dem hessischen Löwen ergänzt – ist vor der Stadtsilhouette von Mainz das Motiv für das 1. Hessische Sängerbundes-Fest, das 1926 in Mainz stattfand *(Abb. 40)*,[108] ein Jahr nach den deutsch-national geprägten Jahrtausendfeiern der (besetzten) Rheinlande (1000 Jahre Zugehörigkeit zum „Deutschen Reich"). Frauenlob ist hier allerdings noch mehr in Richtung Bamberger Reiter stilisiert, der seit den zwanziger Jahren immer mehr zum Repräsentanten deutscher Kultur und vergangener, aber wiederzuerlangender deutscher Größe erhoben wurde, durch Fotos, durch den 100-Mark-Schein mit seinem Kopf und auch durch Ernst Kantorowicz, für den der Reiter ein Exponent des „schöne[n] und ritterlich adlige[n] Menschentypus" der Epoche Friedrichs II. war,[109] die Frauenlob, geboren um 1250, dem Sterbejahr des Stauferkaisers, allerdings nicht mehr erlebt hat. Boerckels Frauenlob-Buch, mehr Dichtung als Wahrheit, muss weit verbreitet gewesen sein.

Der Mainzer Gesangverein „MGV Frauenlob" verwendete als Titelbild der Festschrift zu seiner „Goldenen Jubelfeier" 1954 eine Zeichnung des Reliefs mit dem gekrönten (angeblichen) Haupt seines Namenspatrons

108 Dobras 2012, S. 63, Abb. 8a.
109 Kantorowicz 1927, S. 77.

und der Unterschrift „Heinrich zur Meise, genannt ‚Frauenlob'". Die Herkunft des Dichters aus einem Patriziergeschlecht „zur Meise" statt aus der Stadt Meißen ist eine Erfindung von Nikolaus Müller, die Boerckel übernahm und die nach einem Dreivierteljahrhundert offensichtlich immer noch geglaubt wurde. Aus demselben Anlass, der 50-Jahr-Feier des 1904 gegründeten Männergesangvereins, malte dessen sichtlich nicht nur musikalisch, sondern auch künstlerisch begabter Chorleiter Willi Traxel ein von ihm signiertes Bild (Abb. 41), bezeichnet Heinrich/ Meißen/gen./ Frauenlob/ 1250-1318 und „Dem M.G.V. Frauenlob gewidmet zum 50jährigen Jubiläum v. d. Damen d. Vereins Sept. 1954". Das Bild übersetzt das Schwarz-Weiß-Foto der Barth'schen Statuette in ein farbintensives Gemälde. Mit den übrigen Unterlagen des Vereins, der sich 2007 auflöste, gelangte das Gemälde in das Mainzer Stadtarchiv. In diesem Nachlass NL 234 finden sich unter anderem auch Plaketten für verdiente Mitglieder, die das „Frauenlob-Porträt" zeigen.

9 | HERRSCHER UND HARFNER

Das klassische Instrument des mittelalterlichen Sängers ist die Fiedel. Sie ist das Attribut des adligen Volker von Alzey im Nibelungenlied, des „videlaere", ebenso wie das bürgerlicher Spielleute im Codex Manesse, zum Beispiel Reimars des Fiedlers oder der zentralen Figur in der Gruppe der Musiker in der Frauenlob-Miniatur. Aber dieses volkstümliche Instrument schien vielen Künstlern des 19. Jahrhunderts, einem Dichter nicht angemessen. Er hat die Saiten nicht zu streichen, sondern in sie zu greifen, wenn auch nicht wie Apoll in die Kithara oder Lyra, so doch in

Heinrich v. Meißen
gen.
Frauenlob
1250-1318

Abb. 42 ▶
Heinrich Merté, Frauenlob vor Rudolf von Habsburg, Holzstich, in: Illustrirte Chronik der
Zeit 1881, Bischöfliches Dom- und Diözesanmuseum Mainz, Inv.-Nr. G 14646b

eine Laute oder eher noch in eine Harfe wie David oder Mignons Vater
Augustin, der „Harfner" in Goethes *Wilhelm Meisters Lehrjahre*. So hält
der Dichter des Nibelungenliedes in Schnorrs oben erwähntem Wand-
bild des Mainzer Hoffestes von 1184 eine Harfe, während er das Hel-
denepos Kaiser Friedrich, Kaiserin Beatrix von Burgund und ihrem Hof-
staat vorträgt.[110] Das gilt ebenso für Tannhäuser und für Walther von der
Vogelweide vor Landgraf Ludwig und der Hl. Elisabeth beim Sängerkrieg
auf der Wartburg auf Wandgemälden in Schloss Neuschwanstein von
Josef Aigner (1818–1886) und Eduard Ille (1823–1900), für Walther vor
König Philipp von Schwaben und Irene von Byzanz in einer Zeichnung
von Alexander Zick (1845–1907) sowie für Wolfram von Eschenbach, der
dem Komponisten zu Füßen des Richard-Wagner-Denkmals von Gustav
Eberlein (1847–1926) im Berliner Tiergarten huldigt.

Auch Frauenlob wird zum Harfner, der vor dem Herrscher wie einst Da-
vid vor König Saul singt. Ein Holzstich des schon genannten Heinrich
Merté, *Der Minnesänger Heinrich Frauenlob singt in der Kaiserpfalz zu Ger-
mersheim vor Kaiser Rudolph von Habsburg und dessen neuvermählter Gat-
tin Agnes von Burgund,* bebilderte 1881 einen Beitrag *Heinrich Frauenlob* in
der *Illustrirte[n] Chronik der Zeit. Blätter zur Unterhaltung und Belehrung
(Abb. 42).*[111] Die Szene lehnt sich bis in Einzelheiten an Schnorrs Darstel-
lung des Mainzer Reichsfestes an.[112] Der 66-jährige König, der hier ei-
nen breitkrempigen Hut mit Kronreif trägt, wie er erst zweihundert Jahre
später zur Zeit Maximilians I. Mode war und den Merté wahrscheinlich
Moritz von Schwinds (1804–1871) Gemälde „Kaiser Rudolfs Ritt zum
Grabe" (1857) entlehnt hat,[113] und seine 14 Jahre junge Frau sitzen um-
geben von Damen und Herren des Hofstaates in einem ausgemalten ro-
manischen Saal unter einem mit dem Reichsadler geschmückten Balda-
chin. Der gleichfalls prächtig gewandete, lang gelockte junge Sänger steht
vor den Stufen des Thrones und greift mit leicht elegischem Blick in die
Saiten seiner reich verzierten Harfe. Die Szene ist historisch nicht belegt:
..............................

110 Neugebauer 2013.
111 Bischöfliches Dom- und Diözesanmuseum Mainz, Inv.-Nr. G 14646b.
112 Vgl. Neugebauer 2013, S. 89.
113 Kunsthalle Kiel, Inv.-Nr. 35.

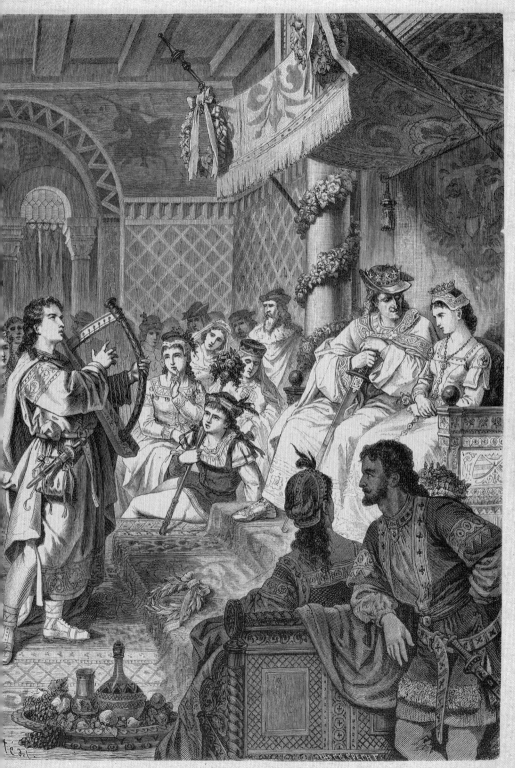

Minnesänger Heinrich Frauenlob singt in der Kaiserpfalz zu Germersheim vor Kaiser Rudolph von Habsburg und dessen neuvermählter Gattin Agnes von Burgund. Originalzeichnung von H. Merté. (S. 19.) 1881

König Rudolf besuchte die Reichsburg Germersheim nicht 1284 nach seiner Heirat mit Agnes von Burgund, sondern erst kurz vor seinem Tod 1291. Von hier zog er mit seiner Frau zum Sterben nach Speyer. Frauenlob dichtete damals eine Totenklage auf den König. Die im (anonymen) Zeitungsartikel „Friedrichsbühl" genannte Kaiserpfalz gab es nie; ein heute bis auf das nach Speyer translozierte Portal verschwundenes kurpfälzisches Renaissance-Jagdschloss bei Herxheim trug diesen Namen. Wie wir einem Sangspruch für Markgraf Waldemar von Brandenburg entnehmen können, war Frauenlob zwar Teilnehmer eines Festes König Rudolfs, das aber früher, wahrscheinlich vor der Schlacht auf dem Marchfeld 1278, stattfand.

Ein Sandsteinrelief des Harfners Frauenlob befindet sich an der Kaiserbrücke (heute Nordbrücke) in Mainz, die 1901/04 nach Plänen von Franz Schwechten (1841–1924) errichtet wurde, der sich bei den wuchtigen Brückenköpfen an mittelalterlichen Stadttoren orientierte. Schwechten gehörte zu den wegen seiner „neostaufischen" Bauten von Wilhelm II. besonders geschätzten Architekten; der Kaiser nahm die Einweihung der Eisenbahnbrücke zusammen mit dem hessischen Großherzog persönlich vor. Die Turmbauten wurden nach dem Zweiten Weltkrieg abgerissen, erhalten sind Teile des aufwändigen Bauschmucks, der heute zum Teil an der Einfahrt in den Hof des Bahngebäudes in der Bonifaziusstraße angebracht ist. Die Reliefs an der Südseite der Vorlandbrücke waren bzw. sind der römischen Geschichte, die der Nordseite der Heldensage und der Geschichte des Mittelalters gewidmet, darunter finden sich Siegfried, die Rheintöchter, der Drache Fafnir, Karl der Große und eben Frauenlob. Unter einem mit „germanischem" Flechtband ornamentierten romanischen Kleeblattbogen kniet der Harfe spielende Sänger; sein langes, lockiges Haar ist bekränzt *(Abb. 43)*. Das Relief ist durch Verwitterung mittlerweile stark zerstört.[114] Der Schöpfer des Bauschmucks war der Berliner Bildhauer Gotthold Riegelmann (1865–1934), der auch bei anderen Bauwerken mit Franz Schwechten zusammenarbeitete, zum Beispiel der Kölner Hohenzollernbrücke (1907/11).

..............................

114 Denkmaltopographie Mainz 1986, S. 70f.

Wilhelm II. sah sich als ein den Staats-
männern des klassischen Athen und
den Fürsten der Renaissance vergleich-
barer Förderer der Künste, insbeson-
dere der Architektur und der Plastik.
Zu den von ihm initiierten, finanzier-
ten und intensiv begleiteten Projek-
ten gehörte die Siegesallee im Berliner
Tiergarten (1895–1901) mit 32 mar-
mornen Denkmalgruppen sämtlicher
Markgrafen und Kurfürsten von Bran-
denburg und Königen von Preußen von
Albrecht dem Bären bis Wilhelm I. Je-
der Herrscherstatue waren zwei Büs-
ten von Persönlichkeiten zugesellt, die
in der jeweiligen Regierungszeit eine
Rolle spielten. Das historische Pro-
gramm und damit die Auswahl der
zu Ehrenden übertrug der Kaiser dem
Direktor des Preußischen Geheimen
Staatsarchivs, Reinhold Koser. Die
künstlerische Gesamtleitung hatte
Reinhold Begas (1831–1911) inne, der
führende Vertreter der neobarocken,
„offiziellen" Denkmalsplastik im Ber-
lin der Ära Wilhelms II. Begas wurde
1897 – gegen seinen Willen – auch die
Gruppe des letzten und historisch be-
sonders bedeutsamen Askaniers über-
tragen: *Waldemar der Große. Markgraf
von Brandenburg 1308-1319,* so die

Abb. 43 ▶
Gotthold Riegelmann, Frauenlob (oben) und
Drache Fafnir, um 1901/04, Sandsteinrelief an
der Kaiserbrücke Mainz

Sockelinschrift.[115] Den mit Helm, Schwert und Kettenpanzer gerüsteten Fürsten flankierten die auf Sockeln postierten Brustbilder des Deutschordens-Hochmeisters Siegfried von Feuchtwangen (gest. 1311) und – wieder nach der Sockelinschrift – das des *Heinrich Frauenlob von Meißen (1250–1318) Minnesänger (Abb. 44)*. Koser hatte sich für den Dichter entschieden, da dieser Markgraf Waldemar anlässlich des Ritterfestes in Rostock 1311 mit dem erwähnten Lobgesang gehuldigt hatte. Die Bildhauer waren gehalten, sich möglichst genau an authentische historische Vorlagen zu halten, was bei den mittelalterlichen Personen allerdings mangels entsprechender Bildquellen kaum möglich war, so dass die – sämtlich der Berliner Bildhauerschule angehörenden – Künstler ihrer Phantasie relativ freien Lauf lassen konnten. Koser nannte Begas als Bildquellen den Grabstein im Mainzer Domkreuzgang und Schwanthalers Denkmal, das damals mit dem Abguss des „Sängerkopfes" bekrönt war. Ute Lehnert beschreibt in ihrer Monographie der Siegesallee die Frauenlobbüste *(Abb. 45)*: „Heinrich von Meißen ist [...] als Halbfigur gearbeitet. Fast noch ein Knabe, trägt er schon den Lorbeerkranz auf dem Haupt. Die leicht geneigte Kopfhaltung, ein Zeichen treuer Ergebenheit, wurde damals als weiblicher Liebreiz interpretiert. Begas hat die Büste großzügig mit Stoff drapiert, wodurch der Ansatz des rechten Armes verdeckt wird, nur der linke ist ausgeführt. Die seitlich am Sockel hängende Laute und der Lorbeerkranz weisen den Dargestellten als gefeierten Sänger aus."[116] Frauenlob war zum Zeitpunkt des Rostocker Festes rund sechzig Jahre alt; die jugendliche Darstellung verwundert daher. In einem ersten Entwurf hatte Begas den Sänger dargestellt, „wie er voller Bewunderung sein Loblied auf den Markgrafen anstimmt".[117] Diese pathetische Interpretation fand jedoch nicht die Zustimmung des Kaisers. Die Denkmalgruppe wurde 1900 enthüllt. Wie alle Denkmäler der Siegesallee wurde auch sie in der NS-Zeit an eine andere Stelle des Tiergartens versetzt; sie standen der geplanten Nord-Süd-Achse im Weg. Nach 1945 wurden

115 Lehnert 1998, S. 121–124; Kat. Berlin 2010, S. 264f.
116 Lehnert 1998, S. 124.
117 Lehnert 1998, S. 124.

Abb. 44 ▲
Reinhold Begas, Markgraf Waldemar d. Gr. (Mitte), Hochmeister Siegfried von Feucht-
wangen (links) und Heinrich von Meißen gen. Frauenlob (rechts), sog. „Waldemar-Gruppe",
1900, Siegesallee im Berliner Tiergarten ©Deutsches Historisches Museum

die Statuen abgeräumt, teilweise schwer beschädigt oder zerstört, 1954
im Tiergarten vergraben und 1978 wieder hervorgeholt; einige sind ver-
schollen. Die Frauenlobbüste ist wie die beiden anderen Figuren der Wal-
demar-Gruppe nur leicht beschädigt. Seit 2009 befindet sie sich in der
Zitadelle Spandau, wo sie seit 2016 Teil der Ausstellung *Enthüllt. Berlin
und seine Denkmäler* ist.
In seiner Begeisterung für die Kunst und für das Mittelalter trägt Wil-
helm II. Züge seines Großonkels Friedrich Wilhelm IV., des „Romanti-
kers auf dem Königsthron", der sich in seiner Jugend mit der Dichtung
der Stauferzeit befasst hatte und sich auf Maskenfesten gern auch mal als
Minnesänger kleidete. Das Wandgemälde *Minne* in dem von ihm in Auf-
trag gegebenen Schloss Stolzenfels von Heinrich Stilke (1803–1860) zeigt
das auf einer Rheinfahrt von Minnesängern begleitete Königspaar Philipp

Abb. 45 ▶
Detail aus Abb. 44: Frauenlob, heutige Aufstellung in der Zitadelle Spandau, Berlin

und Irene, und auf Wilhelm Kaulbachs (1805–1874) im Krieg zerstörten Wandbild *Das Zeitalter der Kreuzzüge* im vom König gestifteten Neuen Museum Berlin war unter den Kreuzfahrern auch ein Spielmann zu erkennen. Friedrich Wilhelm dachte sicher an den Sänger, als er entschied, einen 1856 in Dienst gestellten Zweimastschoner der neuen preußischen Kriegsflotte *Frauenlob* zu taufen *(Abb. 46)*. Spenden patriotisch gesinnter Damen hatten den Bau des Schiffes ermöglicht, weshalb es ursprünglich *Frauengabe* heißen sollte. Das wahrscheinlich am Bug des Seglers angebrachte Wappen, in Silber ein grüner Lorbeerkranz mit roten Beeren, eine goldene Harfe und ein blaues Mützenband mit der goldenen Aufschrift FRAUENLOB wies auf den Namenspatron hin. Das Schiff ging 1860 mit der gesamten Besatzung in einem Taifun in der Bucht von Tokio unter. Nicht viel besser erging es der zweiten *Frauenlob,* einem 1902 vom Stapel gelaufenen Kleinen Kreuzer der Kaiserlichen Marine, der 1916 in der Skagerrak-Schlacht versenkt wurde. Einer daraufhin auf Kiel gelegten, 1918 noch nicht fertig- und in Dienst gestellten und 1922 verschrotteten *Frauenlob* (III) folgte ein Minensuchboot der Reichsmarine, das 1943 versank. Den Traditionsnamen übernahm schließlich das 1966 in Dienst gestellte Binnenminensuchboot M 2685 der Bundesmarine, das 2002 ausgemustert wurde und als Ausbildungshulk bis vor kurzem der Marinetechnikschule in Parow diente. Die ehemalige Besatzung der fünften *Frauenlob* hält

die Erinnerung an den Schoner von 1856 und damit auch an den namensgebenden Sänger wach: ihr „Vereinsabzeichen", das Plaketten, Gläser, Bierkrüge, Aufnäher und andere kunsthandwerkliche Objekte schmückt, ist das alte Traditionswappen von 1856 mit Harfe und Lorbeer.

Abb. 46 ▲
Der Schoner SMS Frauenlob vor der Rügener Steilküste, Postkarte des Flottenbundes Deutscher Frauen und des Deutschen Flottenvereins für die „Volksspende Niobe" zum Bau der ersten „Gorch Fock", um 1932/33, Runzelkorndruck im Sepiaton, Bischöfliches Dom- und Diözesanmuseum Mainz, Inv.-Nr. G 15019

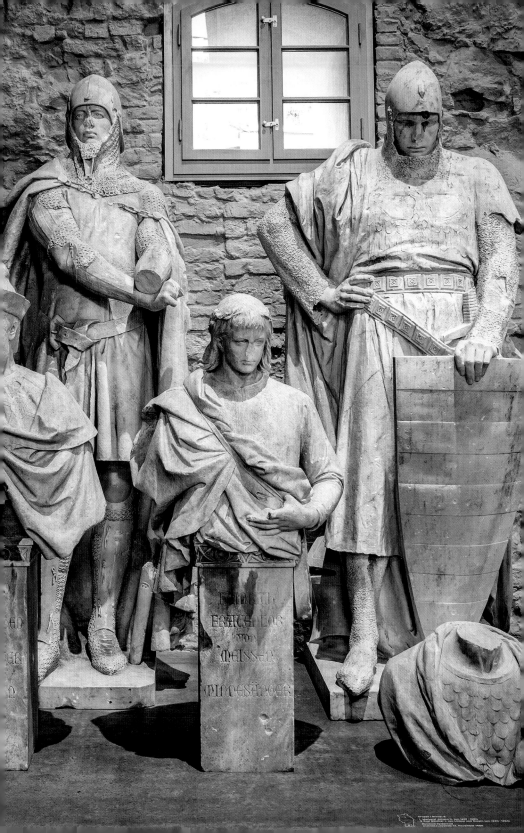

Abb. 47 ▶
Jakob Schmitt, Entwurf für den Frauenlobplatz, 1955, Stadtarchiv Mainz, BPS 1995/26, 472.4

10 | LOCAL HERO

Das Thema „Frauenlob" fand im 19. Jahrhundert immer wieder das künstlerische Interesse auch überregional bekannter Maler und Bildhauer wie Rethel und Scheuren, Schwanthaler und Begas. Dies setzte sich im 20. Jahrhundert nicht fort. Das Interesse am Minne- und Meistersinger beschränkt(e) sich wie schon zu Beginn des 19. Jahrhunderts auf Mainzer Künstlerinnen und Künstler sowie Kunstwerke in Mainz.

Unter den Teilnehmerinnen und Teilnehmern am Wettbewerb der Stadt Mainz für die Neugestaltung des Frauenlobplatzes in der Neustadt 1955 waren Maler, Bildhauer, Architekten und Gartenbauer vertreten. Das Stadtarchiv verwahrt die Unterlagen von fünf eingereichten Entwürfen[118]: Der Bildhauer Jakob Schmitt (1891–1955) aus Kastel und der Gartenbauinspektor Friedrich Schmoll aus Hechtsheim legten einen Entwurf vor, der im Zentrum des Platzes einen stark abstrahierten Frauenlob in Bronze vorsah, der mit seiner Harfe vor einer Frau kniet *(Abb. 47)*. Weitere Entwürfe lieferten der Gartenarchitekt Heinrich Schell aus Mainz-Gonsenheim, die Arbeitsgemeinschaften der Bildhauerin Colette Grünewald und des Gärtners Fritz Bossler aus Mainz, des Gärtners Franz Liewer und des Bildhauers Peter Dienstdorf aus Wiesbaden, der schon in den 30er und 40er Jahren zahlreiche zeittypische Skulpturen und Denkmäler im öffentlichen Raum geschaffen hatte, darunter den Fischtorbrunnen und das Horst-Wessel-Denkmal in Mainz sowie das Kriegerdenkmal in Ockenheim, und der nun u. a. eine über fünf Meter hohe Stele vorschlug *(Abb. 48)*. Sieger des Wettbewerbs waren die Keramikgestalterin Annette Offenberg (geb. 1926) und die Architekten Peter und Martin Petzoldt. Sie legten einen Entwurf für einen Minnesängerbrunnen vor, der realisiert und im September 1957 eingeweiht wurde: Die mehrteilige Anlage auf dem Frauenlobplatz besteht aus zwei durch eine Pergola verbundenen Ziegelwänden, die längere ist zehn Meter lang und rund zweieinhalb Meter hoch. Im Winkel zwischen den Mauern steht das runde, in Sandstein gefasste Brunnenbecken. Die kleinere Mauer zeigt in einem Mosaik aus glasierten Keramikplatten sechs

...........................

118 Stadtarchiv Mainz Bestand BPS 1995/26, 472–476.

Abb. 48 ▶
Peter Dienstdorf, Entwurf für den Frauenlobplatz, 1955, Stadtarchiv Mainz, BPS 1995/26, 474.1

Abb. 49 ▲
Annette Offenberg, Entwurf für den Frauenlobplatz, 1955, Stadtarchiv Mainz, BPSP 1995/26, 475.1

Frauen, darunter drei gekrönte, die Frauenlob auf seiner Bahre tragen. Die größere Mauer präsentiert den gekrönten Sänger vor drei adligen Frauen auf seiner Laute spielend und begleitet von einer hinter ihm stehenden Gruppe von drei Spielleuten *(Abb. 49)*. Vorbilder sind offensichtlich die in Mainz bekannten Darstellungen von Heinrichs Begräbnis und die Frauenlob-Miniatur im Codex Manesse (s. Abb. 4). Auf beiden Mosaiken trägt der Sänger wie in der Miniatur ein Gewand mit purpur-weißem Zick-Zack-Muster (s. Abb. 52).[119]
Marianne Scherer-Neurath (1919–1999) schuf 1956 ebenfalls nach dem Vorbild der Manesse-Handschrift ein fast monochrom schwarzes Sgraffito mit nur einigen goldfarbenen Akzenten an der Nordfassade des Frauenlob-Gymnasiums in der Mainzer Neustadt *(Abb. 50)*; die 1889 gegründete Höhere Töchterschule heißt seit 1938 Frauenlobschule. Die Szene, die der Maler des zweiten Nachtrags des Codex schuf, wird von der Künstlerin auf einige Personen konzentriert: Statt neun Musiker sind es nur vier, die der Meister dirigiert. Einer hält statt des Fiedelbogens der Vorlage eine Flöte, die aber mehr einer Sektflöte mit sprudelndem Inhalt gleicht, mit der der Spielmann seinem Meister zuprostet.[120]
..............................

119 Lipp 2001, S. 52, Nr. 64.
120 Förster-Mayr 2007, S. 93.

Abb. 50 ▼
Marianne Scherer-Neurath, Frauenlob, 1956, Sgraffito am Frauenlob-Gymnasium Mainz

Nicht weit von der Stelle des 1887 erbauten, heute verschwundenen Frauen-
lobtores der Rheinkehlbefestigung, das eine leider nicht bildlich überlie-
ferte Büste des Sängers, wahrscheinlich von Anton Scholl (1839–1892),
schmückte, steht heute in den Rheinanlagen vor der Mainzer Neustadt
die bronzene *Frauenlobbarke (Abb. 51).* Im Auftrag der Stadt wurde sie von
Richard Heß (geb. 1937 in Berlin), damals Dozent an der TH Darmstadt,
geschaffen und 1981 enthüllt. Das Segelschiff steht in einem Brunnen-
becken, dessen Rand wie eine Zinnenmauer ausgebildet ist. Zwei Ruder-
knechte staken mit langen Stangen das Schiff stromaufwärts, ein Herr-
scher an der Reling hebt grüßend die linke Hand in Richtung Stadt, der
Kopf eines weiteren Mannes wird in einem Fenster des Schiffskastells
am Heck sichtbar. Der Sänger steht, von den übrigen Figuren getrennt,
am Bug vor dem teilweise herabgelassenen Segel wie vor einem Vorhang
und spielt auf seiner Laute.[121] Das Bild des Sängers im Boot, des Dich-
ters in der Barke auf dem unablässig wie

das Leben dahinströmenden, nicht auf-
zuhaltenden Fluss steht in einer künst-
lerischen Tradition: Eugène Delacroix'
(1798–1863) *Dante-Barke* (Vergil und
Dante in der Hölle, 1822, Louvre Pa-
ris), Caspar Scheurens *Lustige Rheinfahrt*
(1839, Stadtmuseum Bonn) mit dem Gi-
tarre spielenden Sänger unter dem Mast
des von zwei Ruderern in der Strömung
gehaltenen Nachens als zentraler Fi-
gur, der alte Harfner in Ludwig Richters
(1803–1884) *Überfahrt am Schreckenstein*
(1837, Albertinum Dresden) oder Peter
Dimmels (geb. 1928 in Wien) *Nibelun-
genschiff* mit König Gunther und dem
Lyra spielenden Volker als einzigen Pas-
sagieren auf einer Säule vor dem Schloss

..........................

121 Lipp 2001, S. 53, Nr. 67.

Abb. 51 ►
Richard Heß, Frauenlobbarke, 1981, Bronzeguss,
Rheinufer-Anlage an der Taunusstraße, Mainz

in Linz sind nur einige Beispiele. *Das Leben ist ein langer, ruhiger Fluß*
(Étienne Chatillez' Filmtitel von 1988), und der Dichter im kleinen Schiff
greift in die Saiten und begleitet das Schicksal der Menschen, die sich auf
dem Fluss bewegen.

Die beiden besonders im Sommer sehr beliebten Frauenlobbrunnen von
Annette Offenberg und Richard Heß gehören in eine Reihe von Dutzenden
von Denkmälern mittelalterlicher Dichter, die in (vermuteten) Geburts-
und Wirkungsorten in Deutschland, der Schweiz und Österreich seit den
1950er Jahren aufgestellt wurden: Otto von Botenlauben in Bad Kissin-
gen, Wolfram von Eschenbach in Burg Abenberg, Heinrich von Rieden-
burg ebendort, die sagenhaften Heinrich von Ofterdingen in Ofterdin-
gen und Kelkheim und Volker in Alzey, der Minnesänger von Wissenlo
in Wiesloch, Walther von der Vogelweide in Heidingsfeld und Weißen-
see, Gottfried von Neuffen in Neuffen, Hugo von Montfort in Bregenz
und andere. Mit ihnen ist nicht wie bei manchen Denkmälern des spä-
ten 19. Jahrhunderts, so den Walther-Denkmälern in Bozen (Heinrich
Natter, 1889)[122] und Dux (Heinrich Scholz, 1911), eine politische An-
sage verbunden. Diese wurden zwar wegen der Nähe eines vermuteten
Herkunftsortes „Vogelweid(er)hof" errichtet, aber auch in Zeiten der Na-
tionalitätenkonflikte als demonstratives Bekenntnis zur deutschen Spra-
che und Kultur nahe der Grenze zum italienischen bzw. tschechischen
Sprachraum.

In einer Zeit, in der man weitgehend davon absieht, Herrschern und Hel-
den geschichtspolitisch motivierte Denkmäler zu setzen, sind Größen
der Geistesgeschichte, zum Beispiel Heilige wie Hildegard von Bingen
und Edith Stein oder eben auch die Dichter und Sänger des Mittelalters,
zumal wenn ihr Thema die Liebe war, eher konfliktfreie Identifikations-
figuren für ihre Heimatstädte und Wirkungsstätten – und deren Marke-
ting. In diesem Sinne wäre heute beispielsweise ein Playmobil-Frauen-
lob, ein Minidenkmal als Mitbringsel, die angemessene Würdigung für
den Wahl-Mainzer, so wie „shop.thueringen.de" eine Goethe-Figur und
„tourismus-nuernberg.de" einen kleinen Dürer im Angebot haben.

.............................

122 Selbmann 1988, S. 179–182.

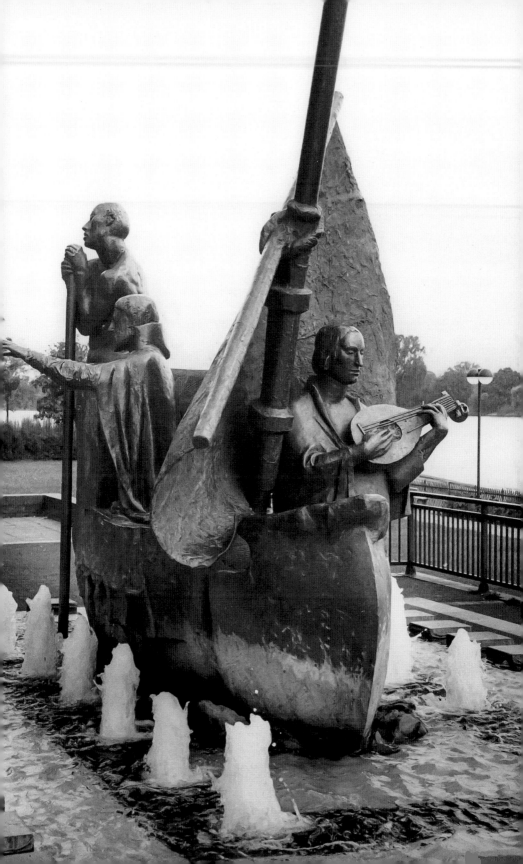

LITERATUR

Baedeker 1844 Karl Baedeker: Die Schweiz. Handbüchlein für Reisende, nach eigener Anschauung und den besten Hülfsquellen bearbeitet, Koblenz 1844

Bär/Quensel 1900 Bildersaal deutscher Geschichte, hg. von Adolf Bär und Paul Quensel, Stuttgart/Berlin/Leipzig o. J. (um 1900)

Baldzuhn 2006 Michael Baldzuhn: Die deutschen Meistersinger-Gesellschaften. Mit einem Anhang: Der älteste Rechenschaftsbericht der Freiberger Meistersinger von 1575/80: www.meistergesang.de/meistergesang.html (2006)

Bamberger 1866 J. Bamberger: Frauenlob, in: Westermann's Jahrbuch der Illustrirten Deutschen Monatshefte. Ein Familienbuch für das gesammte geistige Leben der Gegenwart 19 (1865/66), S. 640–658

Boerckel 1881 Alfred Boerckel: Frauenlob. Sein Leben und Dichten, Mainz ²1881

Boetticher 1891 Friedrich von Boetticher: Malerwerke des neunzehnten Jahrhunderts. Beitrag zur Kunstgeschichte. Erster Band, Dresden 1891 (Ndr. Hofheim/Taunus 1979)

Braun 1832 Georg Christian Braun: Frauenlobs Tod, Begräbnis und Denkstein, in: Quartalblätter des Vereines für Literatur und Kunst zu Mainz 3 (1832), 4. Heft, S. 20–33

Braun 1833 Georg Christian Braun: Bemerkungen über Kunst- und Alterthumsgegenstände in Straßburg, in: Quartalblätter des Vereines für Literatur und Kunst zu Mainz 4 (1833), 2. Heft, S. 24–50

Cooke 2014 Simon Cooke: Heinrich Frauenlob. Matthew James Lawless: www.victorianweb.org/art/illustration/lawles/3.html (2014)

Denkmaltopographie Mainz 1986 Kulturdenkmäler in Rheinland-Pfalz. Stadt Mainz: Stadterweiterungen des 19. und frühen 20. Jahrhunderts, bearb. von Angela Schumacher, Ewald Wegner unter Mitw. von Hans Caspary, Paul-Georg Custodis (Denkmaltopographie Bundesrepublik Deutschland. Kulturdenkmäler in Rheinland-Pfalz, Band 2.1), Düsseldorf 1986

Dobras 2012 Wolfgang Dobras: Meister Heinrich Frauenlob: ein Dichterfürst und sein Nachruhm in Mainz, in: Joachim Schneider/Matthias Schnettger (Hg.): Verborgen – Verloren – Wiederentdeckt. Erinnerungsorte in Mainz von der Antike bis zum 20. Jahrhundert, Mainz 2012, S. 45–66

Döring 2013 Jürgen Döring: Als Kitsch noch Kunst war. Farbendruck im 19. Jahrhundert, München/Berlin 2013

Eschenburg 1984 Barbara Eschenburg: Spätromantik und Realismus (Gemäldekataloge, hg. von den Bayerischen Staatsgemäldesammlungen. Neue Pinakothek/München 5), München 1984

Ettmüller 1843 Heinrichs von Meissen des Frauenlobes Leiche, Sprüche, Streitgedichte und Lieder, erläutert und herausgegeben von Ludwig Ettmüller (Bibliothek der gesammten deutschen National-Literatur von der ältesten bis auf die neuere Zeit 16), Quedlinburg/Leipzig 1843

Fircks 2008 Juliane von Fircks: Lieben diener v[nd] dinerinne, pfleget mit steter trewen minne. Das Wiesbadener Leuchterweibchen als Minneallegorie, in: Nicht die Bibliothek, sondern das Auge. Westeuropäische Skulptur und Malerei an der Wende zur Neuzeit. Beiträge zu Ehren von Hartmut Krohm, hg. von der Skulpturensammlung der Staatlichen Museen zu Berlin und Tobias Kunz, Petersberg 2008, S. 98–109

Förster/Mayr 2007 Michael A. Förster/ Thomas Mayr: Ein Mainzer Schulgebäude erzählt Geschichte. Eine Jubiläumsschrift für das Hauptgebäude des Frauenlob-Gymnasiums 1906–2006, Mainz 2007

Görres 1817 Joseph Görres: Altteutsche Volks- und Meisterlieder, Frankfurt 1817 (Ndr. Hildesheim 1967)

Gottsched 1751 Geschichte der königlichen Akademie der schönen Wissenschaften zu Paris, aus dem Französischen übersetzt von Luise Adelgunde Victorie Gottschedin, Fünfter Teil, Leipzig 1751

Grünenberg 2014 Des Conrad Grünenberg, Ritters und Bürgers zu Constanz Wappenbuch [...], hg. von Dr. R. Graf Stillfried-Alcantara und Ad. M. Hildebrandt, Ndr. Wolfenbüttel 2014

Hagen 1838 Friedrich Heinrich von der Hagen: Minnesinger. Deutsche Liederdichter des zwölften, dreizehnten und vierzehnten Jahrhunderts. Vierter Theil, Leipzig 1838

Hagen 1856 Friedrich Heinrich von der Hagen: Minnesinger. Deutsche Liederdichter des zwölften, dreizehnten und vierzehnten Jahrhunderts. Fünfter Theil: Bildersaal altdeutscher Dichter, Berlin 1856

Hahn 1985 Reinhard Hahn: Meistergesang, Leipzig 1985

Hampe 1894 Theodor Hampe: Spruchsprecher, Meistersinger und Hochzeitlader, vornehmlich in Nürnberg, in: Mitteilungen aus dem Germanischen Nationalmuseum 7 (1894), S. 25-44

Hugo 1842 Victor Hugo: Le Rhin II., Paris 1842

Hupp 1927 Otto Hupp: Wappenkunst und Wappenkunde. Beiträge zur Geschichte der Heraldik, München 1927

Hupp 1985 Otto Hupp: Königreich Preußen. Wappen der Städte, Flecken und Dörfer: Ostpreußen, Westpreußen, Brandenburg, Pommern, Posen, Schlesien. Reprint von 1896 und 1898, Bonn 1985

Hutter 1790 Johann Adam Ignaz Hutter: Historisches Taschenbuch für das Vaterland und seine Freunde, Mainz 1790

Inschriften Mainz 1958 Die Inschriften der Stadt Mainz von frühmittelalterlicher Zeit bis 1650. Ges. und bearb. von Fritz Arens aufgrund der Vorarbeiten von Konrad F. Bauer (Die Deutschen Inschriften 2), Stuttgart 1958

Inschriften Kreuznach 1993 Die Inschriften des Landkreises Bad Kreuznach. Ges. und bearb. von Eberhard J. Nikitsch (Die Deutschen Inschriften 34), Wiesbaden 1993

Inschriften Worms 1991 Die Inschriften der Stadt Worms. Ges. und bearb. von Rüdiger Fuchs (Die Deutschen Inschriften 29), Wiesbaden 1991

Jung 1819 Heinrich Frauenlob, ein Gedicht, für Freunde, den Bewohnern v. Mainz z. Abschiede gewidm. i. J. 1806, von Franz Wilhelm Jung, Mainz 1819

Kantorowicz 1927 Ernst Kantorowicz: Kaiser Friedrich der Zweite, Berlin 1927

Kat. Berlin 2010 Begas. Monumente für das Kaiserreich. Eine Ausstellung zum 100. Todestag von Reinhold Begas (1831-1911), hg. von Esther Sophia Sünderhauf, mit einem Werkverzeichnis von Jutta von Simson, Ausstellungskatalog Deutsches Historisches Museum Berlin 2010, Dresden 2010

Kat. Heidelberg 1988 Codex Manesse, hg. von Elmar Mittler und Wilfried Werner. Ausstellungskatalog der Universität Heidelberg, Heidelberg 1988

Kat. Heidelberg 2010 Der Codex Manesse und die Entdeckung der Liebe, hg. von Maria Effinger, Carla Meyer und Christian Schneider. Ausstellungskatalog der Universitätsbibliothek Heidelberg, des Instituts für Fränkisch-Pfälzische Geschichte und Landeskunde sowie des Germanistischen Seminars der Universität Heidelberg zum 625. Universitätsjubiläum, (Schriften der Universitätsbibliothek Heidelberg 11), Heidelberg 2010

Kat. Mainz 1983 Die Künstlerfamilien Lindenschmit aus Mainz. Gemälde, Graphiken, Dokumente, Red. Wilhelm Weber. Ausstellungskatalog des Mittelrheinischen Landesmuseums Mainz, Mainz 1983

Kat. Nürnberg 2010 Mythos Burg, hg. von G. Ulrich Großmann. Ausstellungskatalog des Germanischen Nationalmuseums Nürnberg 2010, Dresden 2010

Kat. Nürnberg 2013 Wagnersinger, Meistersachs, hg. von Matthias Henkel und Thomas Schauerte. Ausstellungskatalog Museen der Stadt Nürnberg, Petersberg 2013

Kautzsch/Neeb 1919 Rudolf Kautzsch/Ernst Neeb: Der Dom zu Mainz (Die Kunstdenkmäler der Stadt und des Kreises Mainz II. Die kirchlichen Kunstdenkmäler der Stadt Mainz, Teil 1), Darmstadt 1919

Kehr 1899 Paul Kehr (Bearb.): Urkunden-buch des Hochstifts Merseburg. Erster Theil (Geschichtsquellen der Provinz Sachsen und angrenzender Gebiete 36), Halle 1899

Kern/Ebenbauer 2003 Lexikon der antiken Gestalten in den deutschen Texten des Mittelalters, hg. von Manfred Kern und Alfred Ebenbauer unter Mitwirkung von Silvia Krämer-Seifert, Berlin/New York 2003

Koller 1992 Angelika Koller: Minnesang-Rezeption um 1800. Falldarstellungen zu den Romantikern und ihren Zeitgenossen und Exkurse zu ausgewählten Sachfragen (Europäische Hochschulschriften: Reihe 1, Deutsche Sprache und Literatur 1297. Zugl. Diss. Univ. München 1989), Frankfurt/Main 1992

Kozielek 1977 Mittelalterrezeption. Texte zur Aufnahme Altdeutscher Literatur in der Romantik, hg., eingeleitet und mit einer weiterführenden Bibliographie versehen von Gerard Kozielek, Tübingen 1977

Künzel 1856 Heinrich Künzel: Geschichte Hessens insbesondere Geschichte des Großherzogthums Hessen und bei Rhein in Chronik- und Geschichtsbildern, in einer Liederchronik aus dem Munde der Dichter, in Mundarten, Sagen, Volksliedern, in geographischen Bildern und geschichtlichen Uebersichten. Ein historisches Lesebuch für Stadt und Land, Schule und Haus in Hessen, Friedberg 1856

Lange/Schöller 2012 Judith Lange/ Robert Schöller: Von Frauen begraben. Zur Generierung des Frauenlob-Bildes in Mittelalter und Neuzeit, in: Rezeptionskulturen. Fünfhundert Jahre literarischer Mittelalterrezeption zwischen Kanon und Populärkultur, hg. von Matthias Herweg und Stephan Keppler-Tasaki (Trends in Medieval Philology 27), Berlin/Boston 2012, S. 210–225

Lauffer 1947 Otto Lauffer: Frau Minne in Schrifttum und bildender Kunst des deutschen Mittelalters, Hamburg 1947

Lehnert 1998 Uta Lehnert: Der Kaiser und die Siegesallee: réclame royale, Berlin 1998

Lepke 1885 Katalog von sehr wertvollen Oelgemälden erster Meister. Concursmasse des Sparkassenrendanten Voss zu Verden (Rudolph Lepke's 540. Auctions-Katalog), Berlin 1885

Lipp 2001 Michael Lipp (Hg.): Brunnen, Denkmäler und Plastiken in Mainz. Versuch einer Bestandsaufnahme, Mainz 1991

Lobstein 1840 Jean Martin François Lobstein: Beiträge zur Geschichte der Musik im Elsass und besonders in Straßburg von der ältesten bis auf die neueste Zeit, Straßburg 1840

Lück 2017 Heiner Lück: Der Sachsenspiegel. Das berühmteste deutsche Rechtsbuch des Mittelalters, Darmstadt 2017

Mainzer Inschriften 1 2010 Die Inschriften des Mainzer Doms und des Dom- und Diözesanmuseums von 800 bis 1350. Auf der Grundlage der Vorarbeiten von Rüdiger Fuchs und Britta Hedtke bearbeitet von Susanne Kern (Mainzer Inschriften Heft I, hg. von der Akademie der Wissenschaften und der Literatur, Mainz und dem Institut für geschichtliche Landeskunde an der Universität Mainz e. V.), Wiesbaden 2010

Mainzer Inschriften 2 2016 Die Inschriften des Mainzer Doms und des Dom- und Diözesanmuseums von der Mitte des 14. Jahrhunderts bis 1434. Auf der Grundlage der Vorarbeiten von Rüdiger Fuchs, Britta Hedtke und Anja Schulz bearbeitet von Susanne Kern (Mainzer Inschriften Heft 2, hg. von der Akademie der Wissenschaften und der Literatur, Mainz und dem Institut für geschichtliche Landeskunde an der Universität Mainz e. V.), Wiesbaden 2016

Marggraff 1867 Rudolf Marggraff: Das Schwanthaler-Museum in München. Erklärendes Verzeichniß der in demselben ausgestellten Original-Modelle des Meisters. Neue verbesserte und vermehrte Auflage, München 1867

Margue/Pauly/Schmid 2009 Michel Margue/ Michel Pauly/ Wolfgang Schmid (Hg.): Der Weg zur Kaiserkrone. Der Romzug Heinrichs VII. in der Bilderchronik Erzbischof Balduins von Trier, Trier 2009

Markowitz 1969 Irene Markowitz: Die Düsseldorfer Malerschule (Kataloge des Kunstmuseums Düsseldorf IV, 2), Düsseldorf 1969

Matthisson 2007 Das Stammbuch Friedrich von Matthissons. Transkription und Kommentar zum Faksimile, hg. von Erich Wege, Doris und Peter Walser-Wilhelm, Christine Holliger, Göttingen 2007

Nagler Künstler-Lexikon 1839 Georg Kaspar Nagler: Neues allgemeines Künstler-Lexikon oder Nachrichten von dem Leben und den Werken der Maler, Bildhauer, Baumeister, Kupferstecher, Lithographen, Formstecher, Zeichner, Medailleure, Elfenbeinarbeiter etc., Bd. 7, München 1839

Nagler Monogrammisten 1871 Georg Kaspar Nagler, Die Monogrammisten und diejenigen bekannten und unbekannten Künstler aller Schulen, welche sich zur Bezeichnung ihrer Werke eines figürlichen Zeichens, der Initialen ihres Namens, der Abbreviatur desselben &c. bedient haben, Bd. 4, München 1871

Neeb 1919 Ernst Neeb: Heinrich Frauenlobs Grab und ältester Grabstein im Domkreuzgang zu Mainz, in: Mainzer Zeitschrift 14 (1919), S. 43–46

Neugebauer 2013 Anton Neugebauer: „Einer der glänzendsten Tage in der Geschichte Deutschlands". Das Reichsfest von Mainz 1184 in Darstellungen des 19. Jahrhunderts, in: Mainzer Zeitschrift 108 (2013), S. 89–111

Otten 1970 Frank Otten: Ludwig Maria Schwanthaler 1802–1848. Ein Bildhauer unter König Ludwig I. Monographie und Werkverzeichnis (Studien zur Kunst des 19. Jahrhunderts 12), München 1970

Pelgen 2010 Franz Stephan Pelgen: Neue Quellen zu Johann Adam Ignaz Hutter (1768–1794) sowie zur „Löhrischen Daktyliothek", in: Mainzer Zeitschrift 105 (2010), S. 227–238

Ponten 1911 Josef Ponten (Hg.): Rethel. Des Meisters Werke (Klassiker der Kunst in Gesamtausgaben 17), Stuttgart/Leipzig 1911

Reuss 1843 F.A. Reuss: Walther von der Vogelweide. Eine biograpische Skizze, Würzburg 1843

Ritter 1904 Gustav A. Ritter: Deutsche Sagen. Mit Illustrationen und farbigen Kunstblättern von Ed. Brüning und A. Tischler, Berlin 1904

Röttger 1934 Bernhard Hermann Röttger (Bearb.): Die Kunstdenkmäler der Pfalz, III: Stadt und Bezirksamt Speyer (Die Kunstdenkmäler von Bayern 6,3), München 1934

Ruberg 2001 Uwe Ruberg: Das Begräbnis des Dichters im Mainzer Domkreuzgang: Frauenlobgedenken, in: Domblätter. Forum des Dombauvereins Mainz e. V. 3 (2001), S. 77–83

Scheuren 1880 Caspar Scheuren: Der Rhein von seinen Quellen bis zum Meere, Lahr 1880

Seeliger-Zeiss 2000 Anneliese Seeliger-Zeiss: Die Pfalzgrafschaft als Kunstlandschaft der Spätgotik, in: Der Griff nach der Krone. Die Pfalzgrafschaft bei Rhein im Mittelalter. Begleitpublikation zur Ausstellung der Staatlichen Schlösser und Gärten Baden-Württemberg und des Generallandesarchivs Karlsruhe, Redaktion Volker Rödel, Regensburg 2000, S. 127–153

Selbmann 1988 Rolf Selbmann: Dichterdenkmäler in Deutschland: Literaturgeschichte in Erz und Stein, Stuttgart 1988

Siebmacher 1988 Johann Siebmachers Wappenbuch von 1605, hg. von Horst Appuhn in zwei Bänden (Die Bibliophilen Taschenbücher Nr. 538), Dortmund 1988

Sigl 1897 Karl Ritter von Sigl: Die Aushängetafel der Iglauer Meistersinger, in: Die österreichisch-ungarische Monarchie in Wort und Bild, Bd. 17: Mähren und Schlesien, Wien 1897, S. 285

Simrock 1837 Karl Simrock: Rheinsagen aus dem Munde des Volkes und deutscher Dichter, Bonn 1837

Simrock 1838 Karl Simrock: Das malerische und romantische Rheinland, Leipzig 1838

Sokolowsky 1906 Rudolf Sokolowsky: Der altdeutsche Minnesang im Zeitalter der deutschen Klassiker und Romantiker, Dortmund 1906

Spuner 1868 Die Wandbilder des Bayerischen Nationalmuseums historisch erläutert von Dr. Carl von Spuner, Bd. 4: Franken, Schwaben, das Vereinigte Königreich, München 1868

Stackmann 1997 Karl Stackmann: Probleme der Frauenlobüberlieferung, in: Ders.: Mittelalterliche Texte als Aufgabe. Kleine Schriften I, hg. von Jens Haustein, Göttingen 1997, S. 196–220

Stadler 1966 Klemens Stadler: Deutsche Wappen Bundesrepublik Deutschland. Bd. 2: Die Gemeindewappen von Rheinland-Pfalz und Saarland, Hamburg, Bremen, Westberlin, Bremen 1966

Stadler 1968 Klemens Stadler: Deutsche Wappen Bundesrepublik Deutschland. Bd. 6: Die Gemeindewappen des Freistaates Bayern, II. Teil M–Z, Bremen 1968

Stolterfoth 1835 Adelheid von Stolterfoth: Rheinischer Sagen-Kreis. Ein Cyclus von Romanzen, Balladen und Legenden des Rheins, Frankfurt/Main 1835

Stolterfoth 1840 Adelheid von Stolterfoth: Malerische Beschreibung von Mainz und der Umgegend, Mainz 1840

Suhr 1984/85 Norbert Suhr: Wilhelm Lindenschmit d. Ä. (1806–1848). Gemälde und Zeichnungen, in: Mainzer Zeitschrift 79/80 (1984/85), S. 1–35

Suhr 2009 Norbert Suhr: Ludwig Lindenschmit d. Ä. als Künstler, in: Annette Frey (Hg.), Ludwig Lindenschmit d. Ä. (Mosaiksteine. Forschungen am Römisch-Germanischen Zentralmuseum 5), Mainz 2009, S. 59–62

Thommen 2014 Heinrich Thommen: „Frauenlob" als Referenz für Franz Wilhelm Jung, Carl Jung und Franz Pforr in den Jahren 1806/1808, in: Mainzer Zeitschrift 109 (2014), S. 187–198

Voetz 2017 Lothar Voetz: Der Codex Manesse. Die berühmteste Liederhandschrift des Mittelalters, Darmstadt ²2017

Vogt 1792 Nicolaus Vogt: Heinrich Frauenlob oder der Sänger und der Arzt, Mainz 1792

Vogt 1821 Nicolaus Vogt: Rheinische Bilder, Frankfurt 1821

Walter 1840 Franz Walter: Der Meistersinger-Verein in Iglau. Beitrag zur mährischen Sittengeschichte, in: Moravia. Ein Blatt zur Unterhaltung, zur Kunde des Vaterlandes, des gesellschaftlichen und industriellen Fortschrittes 3 (1840), S. 177–179

Walther 1978 Ingo F. Walther (Hg.): Gotische Buchmalerei, Minnesänger. Alle 25 Miniaturen der Weingartner Liederhandschrift in Originalgröße, München/Zürich 1978

Walther 1988 Codex Manesse. Die Miniaturen der Großen Heidelberger Liederhandschrift, hg. von Ingo F. Walther unter Mitarbeit von Gisela Siebert, Frankfurt/Main 1988

Weißmann Wappen Karlheinz Weißmann: Das Wappen von König Artus http://www.feuerstahl.org/artus/

Wendehorst 1989 Alfred Wendehorst: Das Bistum Würzburg 4: Das Stift Neumünster in Würzburg (Germania Sacra N. F. 26), Berlin/New York 1989

Werfring 2001 Johann Werfring: Wiener Memorabilien. Das Neidhardt-Grab beim Stephansdom, in: Wiener Zeitung (20.08.2001) https.//www.wienerzeitung.at/nachrichten/oesterreich/chronik/203049:Das-Neidhardt-Grab-beim-Stephansdom.html

Werminghoff 1919 Albert Werminghoff: Der Frauenlobstein im Kreuzgang des Mainzer Domes, in: Mainzer Zeitschrift 14 (1919), S. 39–43

ABBILDUNGEN

Deutsches Historisches Museum Berlin: 44
Kupferstich-Kabinett, Staatliche Kunstsammlungen Dresden (Foto: Andreas Diesend): 26
Kantonale Denkmalpflege Zürich, CH-8600 Dübendorf: 9
Universitätsbibliothek Freiburg/Breisgau: 14
Universitätsbibliothek Heidelberg: 4, 5, 10
Muzeum Vysočiny Jihlava: 11, 12
Biblioteka Jagiellońska Krakau: 8
The Trustees of the British Museum London: 31
Bischöfliches Dom- und Diözesanmuseum Mainz (Foto: Marcel Schawe): Umschlag, 1, 2, 16, 23-25, 27, 28, 32, 33, 42, 46
Generaldirektion Kulturelles Erbe, Direktion Landesdenkmalpflege (Foto: Michael Jeiter): 43
Landesmuseum Mainz, GDKE, Graphische Sammlung (Foto: Ursula Rudischer): 19-22, 34
Martinus-Bibliothek Mainz: 3, 38
Stadtarchiv Mainz: 29, 35, 41, 47-52
Bibliotheken der Stadt Mainz, Wissenschaftliche Stadtbibliothek: 40
Universitätsbibliothek Mainz: 30
Bayerische Staatsbibliothek München: 17, 37
Münchener Stadtmuseum: 36
The Metropolitan Museum of Art New York: 7
Museen der Stadt Nürnberg, Kunstsammlungen: 13
Stadtgeschichtliches Museum Spandau (Foto: Friedhelm Hoffmann): 45
Herzog August Bibliothek Wolfenbüttel: 6
Stadt Wolframs-Eschenbach: 39

Repro aus:
Domblätter. Forum des Dombauvereins Mainz e. V. 2001, S. 78: 15
Mainzer Zeitschrift 109, 2014, S. 190: 18

IMPRESSUM

Bibliographische Information der Deutschen Nationalbibliothek
Die Deutsche Nationalbibliothek verzeichnet diese Publikation in der Deutschen National-
bibliographie; detaillierte bibliographische Daten sind im Internet über http://dnd.de
abrufbar.

Begleitpublikation zur Kabinett-Ausstellung:
„Es lebt des Sängers Bild". Heinrich von Meißen genannt Frauenlob 1318–2018
im Bischöflichen Dom- und Diözesanmuseum Mainz vom 17.11.2018–31.–03.2019

Herausgeber: Dr. Winfried Wilhelmy
Redaktion: Dr. Gerhard Kölsch, Dr. Anja Lempges, Dr. Winfried Wilhelmy
Bildredaktion: Mandy Döhren-Strauch M.A.
Satz, Graphik und Layout: gutegründe GbR (Frankfurt)

1. Auflage 2018
(c) 2018 Bischöfliches Dom- und Diözesanmuseum Mainz, Verlag Schnell & Steiner GmbH,
Leibnizstraße 13, 93055 Regensburg und der Autor
Druck: M.P. Media-Print Informationstechnologie GmbH, Paderborn
ISBN: 978-3-7954-3375-8

Weitere Informationen zum Verlagsprogramm erhalten Sie unter:
www.schnell-und-steiner.de

Abb. 52 ▶▶
Annette Offenberg, Frauenlob auf seiner Laute spielend, 1956/57, Keramik, Frauenlobplatz
Mainz (Zustand um 1960), Stadtarchiv Mainz